歐文字體

1

基礎知識與
活用方法

小林章

AKIRA KOBAYASHI
MONOTYPE GMBH,
TYPE DIRECTOR

選書·翻譯 葉忠宜

臉譜出版

歐文字體｜欧文書体｜**1**　目次

第 1 章　**文字的形成｜文字のなりたち｜9**

第 2 章　**理解歐文字體｜欧文書体を知る｜21**

第 3 章　**歐文字體的選用｜欧文書体の選び方｜65**

第 4 章　**享受歐文字體樂趣的方法｜欧文書体の楽しみ方｜79**

第 5 章　　從歐文字體設計師的角度｜欧文書体の作り手から｜111

第 6 章　　想和未來新進們分享的事｜これから学ぼうとする方に｜133

給台灣讀者的話

Akira Kobayashi

首先，非常感謝各位讀者對於這本書的支持。

這本書，是以「能夠對亞洲圈的設計師們有所幫助」為初衷而寫的歐文字體指南手冊。不過說起這本書的開端，其實一開始是針對「無法理解歐文字體設計」而心灰意冷的日本設計師們所寫的雜誌連載。

「這些其實一點都不難啊！」，這是我一直很想告訴大家的。因此，這本書不會有任何艱澀難懂的說明。像是至今市面上關於字體設計的書，在開頭一定會有的文字的專有名詞和歷史部分，我也都予以省略刪減。因為比起這些，用手親自去感覺、掌握拉丁字母的原理是更重要的。在初步簡單介紹後，我會將能實際派上用場的情報資訊以圖文搭配的方式進行解說，而且會盡力寫得「淺顯易懂」。這本書雖然主要是為專業人士而寫，但還是希望能降低文章的難度，讓眾多的入門新手以及學生易於進入，盡量讓歐文字體能更親近地融入大家的周遭。

如今，這本書終於能以繁體中文版的形式呈現在各位讀者的面前了。這要多虧擁有一股強烈熱忱的葉忠宜先生（本書譯者），由於他的提議才得以讓這本書也能夠在台灣出版。我和葉忠宜先生初次碰面是 2012 年在香港的時候，那時便針對這本書要以怎樣的形式在台灣出版做了許多的討論。

接著，2013 年時，在葉先生的協力翻譯之下，我的著作《字型之不思議》得以順利在台灣出版，更於 2014年首次被邀請至台灣進行了多場演講。回想起來，那時的行程雖然非常繁忙，但不管到哪裡都能被很多想學習

歐文字體的聽眾包圍，從他們身上所感受到的那股熱
情，反而讓我倍感欣慰且更加精神百倍。我衷心期盼台
灣的歐文字體排版能夠從此變得更美，並有更多也能適
用於歐美的設計不斷誕生。

仔細想想，「通用於歐美的歐文字體使用方法」是很理
所當然的吧。沒錯，這本書正是將這些很理所當然的事
情，理所當然地寫下而已。

　　　　　　　　　　　　　小林章　2014 年 7 月
　　　　　　　　　　　　　於德國巴特洪堡（Bad Homburg）

Hermann Zapf

和中國或日本的文字相比，西洋文字的歷史並不算悠久。在古希臘碑文出現後約經過 2000 年的歲月，羅馬帝國的文字才於西元 1 世紀確立。在羅馬圖拉真凱旋柱上的碑文，其古典比例結構是我們用來參考大寫字母的理想範本。到了中世紀，修道院抄寫員和 15 世紀的人文主義者，創造出了我們今日所認識的書寫筆法。接著，在過去的數百年間，更產生了各式各樣豐富的字體。比起以毛筆作為基礎的日本文字，我覺得拉丁文字所能呈現的變化性會來得豐富許多。

想起某次造訪日本時，朋友們勸說要讓我握筆寫寫看日本文字。不過對我來講，那只是依樣畫葫蘆罷了，也就因此婉拒。並不是寫不出來，而是當我尚未理解其中每個文字背後的精神和傳統便貿然下筆的話，留下的只會是一具空殼般的死文字罷了。這樣的認知非常重要，日本和西洋的文字各自蘊藏的獨特之處正是在此，我們不僅必須有這樣的認知，也必須尊重這兩種文字各自的世界。即使是一位非常善於摹寫拉丁文字的西方人，只要沒有經過透徹的學習和良師的教導，就無法掌握日本的文字。在握筆方式上，西方人的握筆方式和中國或是日本書法家的握筆方式，也一定完全不同吧。

小林章先生，是橫跨日本和西洋兩個不同世界的文字專家，兩方的文化、歷史、近代書法和字體設計均有涉獵。這本書所寫的內容，不僅有助於理解拉丁文字的全盤背景，乃至拉丁文字的構造、形體以及從古至今的字體設計之辨識，都有一定的著墨。就學習羅馬字而言，這對於字體眼力的培養，會很有幫助才對。也許本書將會孕育出對於拉丁字母有著新奇發想的新一輩日本設計師也說不定，畢竟他們沒有我們所背負的幾個世紀的包

袚。拉丁字母並不死板而是有其柔軟性，也可以融合各
種新穎和驚奇的元素。因為只要有好的點子，就會有人
支持而買單。

這本書不只是針對入門，也是諸位在任何設計工作上都
值得參考的指南。不管是誰都必定經歷過初學者的階
段，不可能一開始就能做得非常完美，趁著初步的練習
階段時，請好好地扎穩根基和多方嘗試，這是非常需要
耐心的。平面設計並不是一個很制式的工作，其理論的
構築能力和創造力是從事廣告和商標設計的基本要求。
能夠拉高產品水準的人，到哪裡都必定受到歡迎。請在
日本文字和西洋文字的設計領域上，試著展開新的設計
方向，一步步建立起作為一個國際級的設計師該有的評
價吧。也許這本通往拉丁文字世界的啟蒙入門書，會將
日本過去所傳承下來的部分引領至一個不同於以往的新
文字時代也說不定。

赫爾曼・察普夫

赫爾曼・察普夫，1918 年生於德國。以 1948 年的 Palatino、1958 年
的 Optima 等優美字體名作的設計師身分為人所熟知，同時也是一位知
名的西洋書法家。目前為止與小林章的共同製作有 Optima 的改刻版
Optima nova、草書體 Zapfino Extra 的發表，以及於 2005 年春天完
成製作的 Palatino nova。

Adrian Frutiger

我到目前為止一共受邀擔任了四次森澤（Morisawa）賞之國際字體部門的審查員，能有這樣難得的機會實在是非常榮幸。也因為如此，日本的文字對我來說，似乎變得不再那麼遙遠了。自從認識小林章先生之後，更讓我對日本文字產生了莫大的興趣。

小林章雖已在德國生活多年，但對於一個來自傳統及生活習慣迥然不同，並擁有獨特文字之遙遠國度的人來說，能夠在這樣短時間內便對拉丁字母世界的理解如此深入，實在是讓人驚歎。也或許是小林章以前在日本的時候，就已對這世上的文字有了很大的熱忱吧！

我到目前為止對於小林章的認知是，他對於字體知識的水平很高。先聲明這裡所指的「知識」和實際的「能力」是完全不同性質的東西。就這數年間與小林章一起工作的經驗來講，他總能在每次的會面，讓我一再地驚歎於他的能力。只要一牽扯到工作的時候，就可以感受到他對於字體的投入和適應性相當驚人，尤其是看到他以扎實的功力描繪出的文字，實在讓人欣喜萬分。我想再次感謝他所有的努力和付出，能夠如此盡心盡力地幫我完成字體和文字描繪的工作。

希望這本書，能夠一直陪伴於各位讀者的身旁。

阿德里安‧弗魯提格

阿德里安‧弗魯提格，1928 年生於瑞士。1957 年所發售的 Univers 字體，至今仍是近代非襯線體的代表作。此外還有 OCR-B、Frutiger 以及 Avenir 等，都是其著名的字體設計。目前為止與小林章的共同製作有幾何學風格的非襯線體 Avenir Next、碑文風格的大寫字體 Capitalis（暫定）以及符號集 Frutiger Signs 的製作。

1

文字的形成
文字のなりたち

投宿於英國諾威治（Norwich）石碑雕刻家大衛‧霍爾
蓋特（David Holgate）先生的工坊時，他教我刻的大
寫字母。以前在日本不管翻閱了多少相關書籍，對於歐
文字體設計還是一知半解，多次參與英國工藝家們的集
會後，才逐漸領會貫通。就在成功刻下這個文字之後，
我的世界也開始有了轉變，對於歐文文字的形成也有了
更深的認知。

1-1 最初的一步

有在海外旅行途中因為看到古怪的日語文宣或標示，而會心一笑的經驗嗎？又或是以日本市場為目標的產品說明書，在用字上明明沒有任何錯誤，其設計的文字卻會讓人覺得哪邊不對勁，以及因為標點符號的誤用而導致不易閱讀等等。

定居德國之後，也發現了一些奇怪的現象，像是為了增添「異國風情」的裝飾用日語跟整體的氛圍一點也不符合，或是博物館宣傳手冊上的詭異說明文。但換個角度思考，在日本所看到的歐文排版又是怎樣的情況呢？使用歐文字體的我們，該不會也是一樣的情形？一想到這，實在是想笑都笑不出來。在日本，出乎意料地不只是一般的傳單，就連有些走精緻路線的宣傳手冊，也常發現許多怪異的排版。

刊於超市傳單上的夏季服裝。隨著雪晶花紋散開分布的「おでん」（黑輪）、「初春」、「そば」（蕎麥麵）等的書寫文字。

レーシングカーとデラックスカーがあります。「レーシングコース」に沿って行くと、20年代と30年代のリムジンやスポーツカーのある２階に着きます。高いプレステージ、高性能、デラックス快適さなど、今日の車に必要されている特徴を備えた自動車が見られます。例えば、星帝自動車、コンプレッサー・スポーツカー、それに500Ｋ スペシャルロードスターなどがハイライトです。世界で初めて大量生産

德國一家汽車博物館裡的日語宣傳手冊。雖然不至於影響閱讀，但逗號以及間隔號居然出現在句首，這是因為習慣的認知，才能讓我們瞬間察覺到那樣的奇怪之處。

我曾在 2004 年時，有幸擔任紐約 TDC（Type Directors Club）年鑑的作品評選會之字體排印設計部門的審查員。來自日本的投稿不少，不過其中有些作品，儘管在視覺、印刷、紙材上都相當用心，卻在傳遞訊息的文字排版方面被評定為「業餘水準」而落選。也因為一路走來看過不少這樣的案例，便想以給予忠告的心情，於《デザインの現場》（設計的現場）開始撰文連載關於歐文的基本規則。畢竟歐文的排版規範有其長久歷史，而讀者從孩童時期就在這樣的環境下耳濡目染。報章雜誌等常見的印刷品也是遵循著這樣的排版規範，如有任何不合規範者，多少會讓人感到不夠確實。

「歐文只是為了裝飾而存在」的時代已經告結，如今是向國際認真推展日本產品及文化的時代。從大環境來看，日本也稱得上是設計大國，但真正要和世界接軌的話，對於歐文用法的理解程度也要能跟上腳步。本書會盡量避免艱澀難懂的用詞，讀者並不需要抱持跨越高門檻的決心，而是要能正確地跨出第一步。

在介紹排版規範和用法之前，會先從文字的形成開始說明，但不需要任何的方格紙或尺規。由於文字是人寫出來的，所以實際上一點也不難。即使沒有平頭筆也沒關係，只要先拿出兩支鉛筆就夠了。

1-2　無法單靠尺規定義的羅馬字

羅馬體大寫字母的形成

事後回想，我對美術字（lettering）產生興趣是在中學時期，那時看到美術教科書以及美術字課本裡用尺規畫出的拉丁字母，便對富有邏輯性的歐文產生了憧憬而依樣描圖練習。後來以文字設計師的身分開始工作而再次拿起尺規描繪時，心中卻開始產生了諸多疑問。為什麼大寫字母 A 的線條粗度各不相同？為什麼只有大寫字母 O 的內側會向左傾斜？然後要傾斜幾度才可以？在那整齊畫一的圖裡，卻找不到任何答案。若先從尺規的角度來著手理解羅馬體（p.24）大寫字母，乍看之下是一個合乎邏輯的捷徑，但實際上卻是在繞遠路（圖 1、圖 2）。

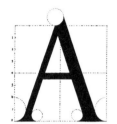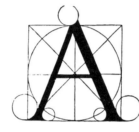

圖 1　阿爾布雷希特・杜勒（Albrecht Dürer）
繪製的 A 與 O

圖 2　盧卡・帕西奧利（Luca Pacioli）繪製的 A 與 O
留意兩張圖裡 A 字母頂端的切口部分。

在英國學習字體設計和西洋書法（calligraphy）時，在工藝家們的聚會上遇見了一位石碑雕刻家，之後有幸在該工坊內住下且接受整整三天關於羅馬體碑文雕刻的指導。他是使用平頭筆來製作石碑的底稿，因為石碑沒辦法在無底稿的狀態下就貿然進行雕刻，但即使如此，輪廓線還是得逐一詳細描繪，以至於相對費時。然而，使用平頭筆可以保持一定的線條粗細來迅速打稿，聽說古羅馬人應該也是這麼做的。在觀察他的作業流程後，發現不是所有的羅馬體大寫字母都是以尺規來作成，也更能領會為何底稿要用平頭筆之類的工具來描繪。只要讓平頭筆的筆頭角度保持一定，直畫便能維持同樣的粗度，這樣一來，也就不需要以尺規來逐一測量且比較有效率。

試著以右手持握平頭水彩筆、平頭鋼筆，或是以橡皮筋綁住兩支鉛筆來畫垂直筆畫。將筆端稍微傾斜，會比以

水平的方式來得好書寫，而左端稍微偏下則較為沉穩，這樣較容易畫出垂直的線條。如果上述步驟都順利進行的話，接著試寫大寫字母 A。如此一來，就能明白羅馬體大寫字母之筆畫粗細的關係。光是使用平頭筆，就可以理解其中筆畫粗細的關係為何（圖 3、圖 4）。

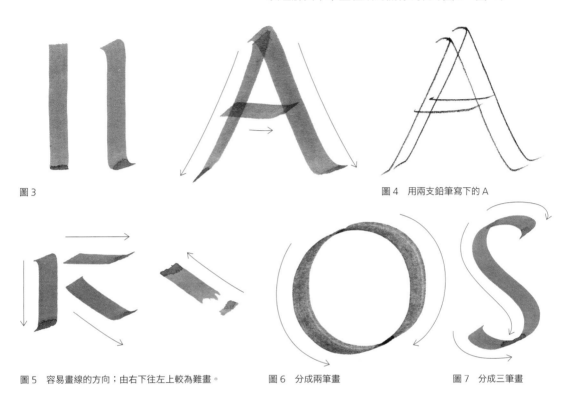

圖 3

圖 4　用兩支鉛筆寫下的 A

圖 5　容易畫線的方向；由右下往左上較為難畫。

圖 6　分成兩筆畫

圖 7　分成三筆畫

接下來試寫看看大寫字母 O，這跟用原子筆來書寫不太一樣，只用一筆畫是無法完成的。以右手握平頭水彩筆或平頭鋼筆書寫時，從左到右、上到下的方式來畫線比較容易，從右下到左上的方向來書寫反而較難。如果此時是使用平頭筆的話，筆尖則易變得蓬鬆散亂，鋼筆與紙之間的書寫順暢度也會大打折扣。如圖所示，分成兩筆畫來書寫的 O，其左上和右下的線條部分較薄，這是被稱做 old style 之字母 O 的抑揚處，英文把這樣的抑揚處之粗筆畫部分稱為「shading」，而細筆畫部分則稱為「stress」。大寫字母 S 也是如圖所示分成三筆畫來書寫，中央的斜線部分較粗，而左上和右下較細。如此的抑揚筆畫，可以在舊式羅馬體（old style roman）活字和哥德體（blackletter）活字上看到，因為在活版印刷初期，這些即是以當時慣用的平頭筆書寫文字作為依據設計而成的活字（圖 5、圖 6、圖 7）。

日本從小學開始就有書法課，因此對於明體的橫畫末端「收筆」處的樣子早已印象深刻，即使將相對稱的文字左右翻轉，也能察覺到哪裡不協調（圖8）。同樣的道理，如果試著將羅馬體的字母 A 左右翻轉後，也會有一樣不協調的感覺。像這樣，文字設計若沒有在筆畫末端做好以右手握筆書寫時留下的收筆痕跡，就會看起來不自然。

圖8

中學時期我認為羅馬字都是以尺規所構成的，原來只是誤解。那乍看合乎數理邏輯的剖面圖，其實是製作於文藝復興時期的歐洲，只是後來被日本美術教科書重視而引用罷了。就我的實際觀察，英國和荷蘭的美術學校，其文字設計課程裡，一定會有平頭筆的書寫教學課，只有在教授粗略的比例結構時，才會使用尺規將大寫字母 O 放進幾近正方形的框架中來作為學習時的簡單基準。而實際學習文字外形時，一定會使用平頭筆來控筆以記住其手感。另外，也有一些地方會根據傳統方法以石碑雕刻來進行教學。

圖9　西元前 1 世紀左右的羅馬體大寫字母

圖10　4 世紀左右的安色爾體

小寫字母的形成

對平頭筆有一定了解後，接著來理解小寫字母的形成。一開始，所謂的拉丁字母只存在大寫字母。因為是刻在石頭上的文字，西元前就存在的羅馬體大寫字母的每一筆畫都非常清晰可見。到了後來，開始以筆之類的文具進行書寫，大寫字母才漸進變圓，約於西元 4 世紀時成為大寫字母和小寫字母之間的安色爾體（Uncial Script），接著才演變成普及於西元 9 世紀且接近我們所認識的小寫字母──卡洛林體（Carolingian）。某種程度上來說，和漢字從草書演變成日文假名的過程十分類似（圖 9、圖 10、圖 11、圖 12）。

圖11　8 世紀左右

圖12　9 世紀左右的卡洛林體

就如同平假名在書寫時產生筆畫上的抑揚頓挫一樣，即使是帶有複雜抑揚筆畫的羅馬體小寫字母 a，只要用西洋文具來書寫，就不容易在筆畫粗細部分發生錯誤。但是，若是用尺規來輔助書寫如此複雜的文字，即使有不對勁的地方也不容易察覺，是種繞了遠路、不自然的做法（圖 13）。

圖13

Centaur

AOS

Stempel
Garamond

AOS

圖 14　古典羅馬體的代表
Centaur 和 Stempel Garamond

Baskerville
Old Face

AOS

Walbaum

AOS

圖 15　巴洛克時期之後的羅馬體
Baskerville Old Face 和 Walbaum

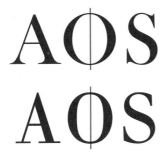

圖 16　通用拉丁字母（Universal Alphabet）

圖 17　Futura 的一部分早期初稿
（Christopher Burke 提供）

圖 18　活字版本的 Futura
來源為 Bauer 活字鑄造廠的字體樣本
（發行年份不詳）

圖 19　數位版本的 Futura

1-3　難以單用理論闡明的世界

字體設計是一個很難「為理論而理論」的世界。追求「理想拉丁字母」的邏輯性思維，雖在過去已登場過數次，但始終無法深入扎根。接下來，就想探討為什麼現行被用於內文排版的字體設計幾乎都是承襲數百年卻無多大改變，以及「理想拉丁字母」這種想法無法普及化的理由。

為了呈現幾何感

於 16 世紀活版印刷急速普及的歐洲，接近手寫風格的文字設計為當時主流。之後到 18 世紀時，活字 O 字母的抑揚處幾乎已變為垂直的方式。就結果來說，縱使已脫離了手寫風格轉而追尋活字獨有的造型，但是 A 字母左側斜線的細筆畫依然不變（圖 14、圖 15）。然後到了 20 世紀初期，追求「邏輯性」和「系統性」的設計思維有更加深化的傾向。

在包浩斯運動（Bauhaus）中，如著名的赫伯特・拜爾（Herbert Bayer）的「通用拉丁字母」（Universal Alphabet），便曾運用類似系統家具、符合尺規的設計方法來進行試驗（圖 16）。在那股潮流下所誕生的字體 Futura，初稿階段還只是個未成熟的、邏輯性概念的雛形（圖 17）。最後經過了諸多微妙的視覺調整之後才進行發售，結果成為了至今仍非常受歡迎的字體。這個乍看之下充滿幾何感的文字設計，仔細觀察的話，便會發現其實蘊藏了微妙的曲線組合（圖 18、圖 19）。

不只是 Futura，許多幾何字體的大寫字母 O 也不是正圓，橫向的線條會比縱向的線條來得細，若不這麼做的話，會因為視覺錯差的關係而讓橫向的線條看起來較粗。下圖最左邊的線條是粗細均一的正圓，而並列於右邊的是三個看起來像正圓的字母 O。試著把這本書旋轉 90 度再觀察一次字母 O，便會清楚發現其中的差異（圖 20）。

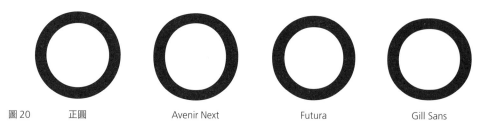

圖 20　　正圓　　　　　　Avenir Next　　　　　Futura　　　　　Gill Sans

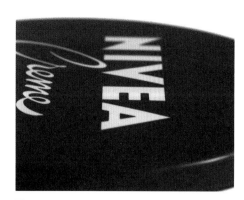

圖 21

圖 22

因為文字的外觀大小也會被視覺左右，所以對齊的位置也不一致。就一般字體來說，大寫字母 O 也會比大寫字母 H 稍微往上下擴大一點（圖 21）。為了補正眼睛的錯覺，必須根據字體的設計而有不同程度的修正，但若無相對的經驗累積，實在是難以判斷。將從小就耳熟能詳的護手霜「NIVEA」的品牌商標橫著看的話，一定會再次注意到先前所說的，為了讓其大小能夠在「視覺上均等」，所以得像這樣上下超出線外（圖 22）。

在筆畫交接處，也會稍微做內縮的處理。極小尺寸的金屬活字，事先考慮到活字印在紙上時會有多餘墨水外溢，因此在筆畫的交接處會為了預留空間而特別內縮。然而，大尺寸的活字以及今日的數位字體幾乎也是如此處理，這樣做的理由，則是為了讓粗細能夠在視覺上看起來均等（圖 23）。另外大寫字母 A 的左右線條粗細關係也是，為了呈現出視覺上的安定感，不管是羅馬體還是充滿幾何感的無襯線體（圖 24），「／」方向的線條會

兩條斜線的交錯　　　　Helvetica Neue Black Condensed

圖 23

比「\」方向的線條稍細，而且大寫字母 M 的左垂直線
也會較右邊稍細。只要把這些字母左右翻轉，就可以清
楚看出其中的粗細差異。這些看起來「理所當然」的文
字，其實蘊藏了非常多的工夫在裡頭。

AKM MKA

圖 24

理想義大利體（italic）的嘗試

再度把話題帶回到平頭筆。以羅馬體為主的書籍排版規
範裡，義大利體可以用來強調文章的語句等等（注）。
因為羅馬體和義大利體（p.24）本來就是不同的字體，
所以外形上有著相當大的差異，義大利體看起來多半會
比羅馬體細，以 Palatino 為例，即可以清楚地了解其
中的差別（圖 25）。但為何義大利體會較羅馬體來得
細呢？

注：各種義大利體的使用方法請參考 p.59。

Palatino
abcdefghijklmnopqrstuvwxyz

Palatino Italic
abcdefghijklmnopqrstuvwxyz

圖 25　Palatino 和 Palatino Italic

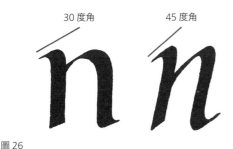

圖 26

快速連寫直畫時，直畫會自然地逐漸向右傾，且同樣寬
度的線條也會因傾斜而變細，再加上鋼筆頭會因大幅度
的角度變化而讓線條更細。文藝復興時期書法家所寫
的羅馬體，其鋼筆筆尖的角度大致是 30 度角，義大利
體卻是 45 度角。這之中並無特別的道理，而是自然而
成。筆尖 45 度角的線條會比 30 度角的線條來得細，
因此與其說義大利體細一點看起來比較自然，不如說是
無法寫粗也說不定。另外，義大利體的字寬也較窄，所
以在設計時必須做出一定程度的差異。這是因為必須讓
讀者在閱讀以羅馬體排版為主的文章中，若遇到義大利
體的單字時，能夠迅速意識到所出現的將是特殊單字而
加以注意的緣故。而為了在閱讀上營造出這種緩急的分
別，才將擁有不同節奏感的字體進行組合。接下來實際
演練看看，分別將筆尖保持水平向左下 30 度角及 45
度角的位置，然後向下畫線書寫出羅馬體和義大利體的
字母 n，義大利體一定會比較細（圖 26）。

圖27　斯坦利・莫里森《追求理想的義大利體》裡的插圖

曾經也有人對手寫風格的義大利體和羅馬體的設計差異產生諸多疑問。和包浩斯運動同期，一位英國字體設計師斯坦利・莫里森（Stanley Morison）於1926年所發表的論文《追求理想的義大利體》裡，提出「完美的義大利體也就是傾斜的羅馬體」（圖27）（注）。也許是因為在斯坦利・莫里森的名氣影響之下，取代承襲數百年具手寫風格的義大利體，帶著「理想義大利體」思維的字體開始出現（圖28），不過並沒有成為主流。實際閱讀後發現，瞬間還是會因為看不出到底哪個才是義大利體而困惑。

注：《The Fleuron》No.5（1926年出刊）第121頁。原標題為〈Towards an ideal italic〉，原文為「The perfect italic is therefore a slanted roman.」

surviving at Haarlem. The book was a translation by J. van Vondel of Ovid's *Metamorphosis*, and some lines from it are reproduced on page 33. Six punches for this roman were cut by Rädisch in March

圖28　將「傾斜羅馬體」當作義大利體來販售的活字字體 Romulus

Times Italic
abcdefghijklmn
opqrstuvwxyz

圖29

結果，致力於宣導此理想的斯坦利・莫里森在其論文發表數年後，為《泰晤士報》（ The Times ）進行設計監修內文專用字體 Times New Roman 時，還是採用了手寫風格設計的義大利體（圖29）。

文藝復興時期的歐洲，人們一度試著以尺規來理解大寫字母的比例關係。經過數百年來到21世紀，人們開始手握平頭筆，也就是用和文藝復興時期以前一樣的工具來學習書寫。1920年代的「通用拉丁字母」在普及化前便無疾而終，而後的「理想的義大利體」也沒有銜接崛起的跡象，舊有手寫風格的設計依然為主流。

如此一來，拉丁字母在經過各種摸索期之後，又再度回到了數百年前的樣子。「我們所想到的超棒主意，早就被以前的老兄們給偷走了」（注）。這是設計了多達六十多種活字字體的美國知名字體設計師 Frederic W. Goudy 所留下的名言。

注：原文為「The old fellows stole all of our best ideas.」

比方來說，即便是突然到了某一個不知名的國家，在看到路上的文字之後，多少都能夠猜測所在的地方。這是因為文字有屬於那個國家和地方才有的獨特氣息。然而這種感受不僅是手寫文字，連現今流通於世界的某些數位字型也能表現出這種地區特徵。關於這點，雖然在本書第 3 章裡會再次提到，若只是光看書本或是字體樣本還是不容易領會，建議不妨到街上走一走，看看路上那些手寫招牌文字和廣告才能慢慢理解。

這個美國裝飾藝術風格（American Art Deco）讓人直覺聯想到美國的芝加哥（圖 1）。像這樣圓滾滾沒有筆畫粗細變化的無襯線字體，在芝加哥隨處可見。

這不是手寫，而是使用現成草書體（手寫風格字體）的某法國啤酒屋招牌（圖 2）。較細的字體是 Mistral，另一個較粗的字體則是 Choc。雖然 Mistral 字體被廣泛用於世界各地，但用在法國時，總覺得特別道地。

位於德國某一個小城鎮的土產店（圖 3）。也許對外國觀光客來說並不容易懂上面所寫的文字「Hessenstube Lenz」，不過還是可以感受到那股「總覺得好像會有什麼德國傳統的小玩意在裡面」的感覺。事實上，在這家店裡的確可以發現不少當地特有的陶器和傳統手工藝品。

圖 1

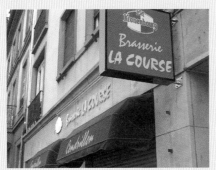

圖 2

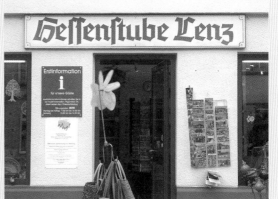

圖 3

理解歐文字體
欧文書体を知る

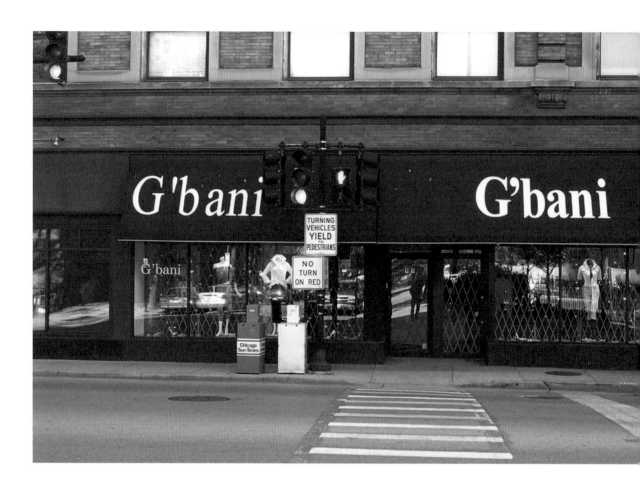

要使用哪一邊的省略符號呢？位於芝加哥的這家店，似乎就有點搞不太清楚該用哪一個。正確的省略符號應該是右邊那個，本書第 58 頁會有這部分的詳細說明。

2-1　用語解說

這個章節將解說文字設計的相關用語。過去日本人經常使用的歐文設計的用語，有很多在海外是不通用的，不妨藉此機會調整。首先，會從本書裡常出現的「羅馬體」、「無襯線體」等基本用語開始進行講解。第一次出現時會附上英文原文，之後則只使用譯名。

台灣
臺灣

台灣
台灣

圖 1

基本用語

字形和字體

「字形」是指某個文字特有的筆畫方向和位置，得以和其他文字區別。所謂的「字形不同」就是字的筆畫方向和筆畫數不同之意，而意思相同的字，有時也會用與現今不同的異體字來表現（圖 1 上）。若把字形比喻為骨架的話，那麼「字體」就是外表肌肉樣貌的不同。舉例來說，例圖這兩種字體的黑體和明體就可以說他們是「字形雖相同，字體卻不同」（圖 1 下）。

拉丁字母（ latin alphabet ）

單以「字母」（ alphabet ）的字面解釋來說，指的是「表音文字體系的總稱」。因此，為了和「所有表音文字」做區別，才以「拉丁字母」泛指羅馬字母，也就是所謂的ABC。本書即是就拉丁字母進行解說。

字型和字體

在金屬活字時代，英文單字的「字型」（ font 或 fount ）原本是指「同一設計且同一尺寸的一套活字」；今日則普遍指稱電腦上包含字間微調（ p.29 ）等機能之某一字重（ p.30 ）的數位字型，也可稱為「字型軟體」。而「字體」便是以共同的設計要素為標準所整合出的一套字型集合，粗體（ p.31 ）和義大利體也包括在內。由於有些數位字型是將過去金屬活字數位化而成，因此單指文字的形狀或設計樣式時，會使用在活字、照相排版和數位排版上都通用的「字體」；而要專指「數位字型」時，則會使用「字型」。

圖 2

Roman
Oldstyle Roman
Modern Roman

圖 3

Italic

圖 4

ABCDabcdes

Helvetica Neue Bold Italic

ABCDabcdes

Helvetica Bold Oblique

圖 5　下圖的 oblique 只做了單純的傾斜處理，沒有將歪斜的部分進行調整。因此 C 和 D 字母的右下角沒有重心依靠，有種搖搖欲墜的感覺。

Sanserif

圖 6

羅馬體或襯線體（roman typeface、serif typeface）

指的是筆畫前端處有著爪狀或線狀的「襯線」（serif）的字體，因為這種樣式的大寫字母完成於古羅馬，所以被稱做「羅馬體」。小說等內文排版，一般多會用傳統樣式的羅馬體。據說襯線有助於水平方向的視線移動，所以即使用來排長篇的文章，也能減輕讀者眼睛的閱讀疲勞。關於襯線有一個更有力的說法，指出襯線是古羅馬時代起稿碑刻時，用平頭筆書寫所留下的痕跡。根據風格，羅馬體大致可以分成數類，這裡先略分成兩類來說明。從文藝復興到巴洛克時期，具有平頭筆書寫痕跡的羅馬體稱為「舊式羅馬體」（old style roman）；18 世紀以後所流行的直線式襯線且毫無平頭筆殘跡的羅馬體則稱為「現代羅馬體」（modern roman），是活字發展出獨自的設計樣式後產生的結果。但「舊式羅馬體」其實並不如字面有「老舊過時」之意，在 21 世紀的今日，大多的書籍內文排版都還是以「舊式羅馬體」為主（圖 2、圖 3）。

義大利體（italic）

字面意義為「義大利風格的字體」，原本是指在義大利所使用的手寫體，且不附屬於羅馬體的字體；現在則是指配合以羅馬體為主的內文排版所使用的傾斜字體。關於使用方法，在本書的第 59 頁將有詳細說明（圖 4）。

在活字時代，把單純將羅馬體傾斜的字體叫做「斜體」（oblique），而明顯帶著手寫體風格的設計，則稱為「義大利體」；不過到了數位字體時代，意思又有了變化。所謂的「oblique」是以羅馬體的外形為基準，單純在數位檔案上將輪廓做傾斜的處理，然而這會讓原本的設計走樣，因此最近許多公司會重新設計，並也稱之為 italic。這就是為什麼現在有許多字體雖然不具有手寫風格，卻還是稱為「義大利體」的原因（圖 5）。

無襯線體（sanserif typeface）

因為在法文裡「sans」就是「無」的意思，所以 sanserif 就是沒有襯線的字體。做為活字登場於 19 世紀前半，被普及使用則是 20 世紀之後的事了。雖然也曾有 Grotesk（怪誕體）或是 Gothic 的稱法，但「Gothic」在歐洲也有 black letter（後面將會說明）之意，反而容易造成混淆，因而今日較為一般的稱法是「sans serif」或

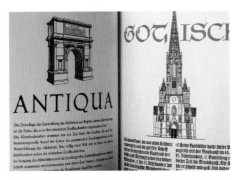

圖 7　攝自德國雜誌《Gebrauchsgraphic》1940 年 6 月號。「Antiqua」在德文裡是羅馬體的意思，而「Gotisch」即是「Gothic」，也就是德語文字的一種。這裡以建築樣式來表現兩種字體在起源國家和時代背景上的差別。

圖 8

Script

圖 9

Blackletter

「sanserif」。和羅馬體不同的是，其不適用於小說之類的長篇文章，但因為字形簡練，在惡劣條件下也容易辨識，所以常被用於報紙和字典的標題、說明書及戶外道路標誌等（圖 6、圖 7）。

草書體（script typeface）

一種為了表現出手寫文字氛圍而設計的字體，因此也被稱為「手寫體」。從古典風格到像小朋友塗寫般的造型都有，但一般來說，帶著明顯連寫筆勢的字體便稱為「草書體」（圖 8）。

哥德體（blackletter typeface）

主要是在中世紀時被用於歐洲阿爾卑斯山脈以北的地區。因為文字粗黑的關係，英文稱為「blackletter」（黑體字）。另外也被稱為 broken letter，是德文 gebrochene schrift（曲折的字體）的英譯。直到 20 世紀前半，德國普遍使用這種字體進行書籍排版（圖 9）。

字體排印設計師（typographer）和字體設計師（type designer）

在活字時代說到「typographer」，指的不僅是字體設計師，還包括精通排版規範、印刷和裝訂等具有全盤知識而能監督印刷製作的人。這個解釋至今仍在歐美通用。單純設計字體的人，稱為「type designer」，而不能叫做「typographer」。有次和字體設計界的巨匠阿德里安・弗魯提格（Adrian Frutiger）先生會談時，他形容自己是「製作小提琴的工匠，而不是演奏家」。這就是先前一直要表達的，「type designer 並不等於 typographer」。著名設計師楊・奇肖爾德（Jan Tschichold）不僅是字體排印設計師，同時也是設計出 Sabon 等字體名作的字體設計師，但像這樣能夠身兼二職的人只有極少數。像我自己只學會了身為字體設計師最基本該會的字體排印設計（typography）而已，因此稱不上是字體排印設計師。能夠被稱為字體排印設計師的人，得具有相當的知識和經驗才行。

圖 10

圖 11

圖 12

圖 13

字型設計用語

字幹（ stem ）

構成文字的主要筆畫，通常是指垂直線部分的筆畫
（ 圖 10 ）。

字碗（ bowl ）

像碗一樣，這裡指的是像大寫字母 C 和 O 或小寫字母
b 和 o 的曲線筆畫（ 圖 11 ）。

字腔（ counter ）

指的是被包含在文字裡的空間部分，跟空間是否封閉無
絕對關係。H 和 n 裡頭，兩條垂直線之間的部分，也
可稱做字腔（ 圖 12 ）。

髮線（ hairline ）

如圖示裡細線的部分（ 圖 13 ）。

襯線（ serif ）

附著於筆畫末端的爪狀部分。

弧形襯線（ bracket serif ）指的是以柔緩曲線描繪出的
襯線。到 17 世紀為止附有這種襯線風格的羅馬體，稱
做舊式羅馬體。

細襯線（ hairline serif ）指的是纖細線狀的襯線。18 世
紀開始使用的這種纖細襯線字體，稱做現代羅馬體。粗
襯線（ slab serif ）指的是方形而粗厚的襯線，而 slab 是
石版的意思（ 圖 14 ）。

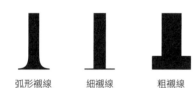

| 弧形襯線 | 細襯線 | 粗襯線 |

圖 14

圖 15

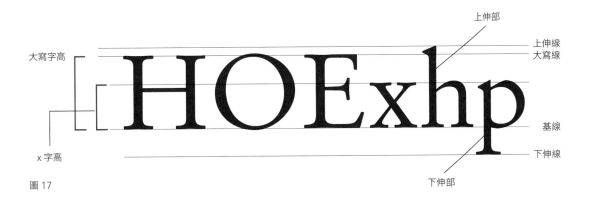

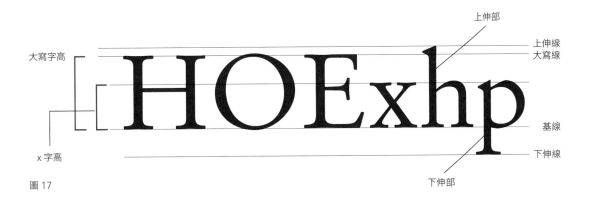

圖 16

曲飾線（ swash ）(譯注)

指的是在文字起筆處和收筆處被特別拉長的裝飾曲線（圖 15 ）。握平頭筆抄寫時，若是單字之間或行尾過空的話，便可在最後的文字收筆處再加上曲飾線來調節行長，這樣的方式也跟著傳承到活字印刷。圖 16 為大寫字母 A 和小寫字母 t、a 等曲飾字的使用方法。如圖所示，向左伸長捲曲的曲飾線用於單字的第一個字母，而向右伸長捲曲的曲飾線則用於最後一個字母。另外也有出現在上伸部處及下伸部處（ p.28 ）的曲飾小寫字母和曲飾大寫字母。

譯注：亦有譯花飾線者，但與 flourish 無法區別，故本書譯為「曲飾線」。

大寫字高

x 字高

圖 17

上伸部
上伸線
大寫線

基線

下伸線
下伸部

基線（ baseline ）

沿著大寫 H 和小寫 n 等字母底部畫出的假想線。是數位歐文字型擁有共通的基線，即使是不同設計的字體也都適用。O、V、W 等字母的底部末端處，會稍微突出基線外，為的是能在視覺上看起來和基線對齊（圖 17 ）。

大寫字高（ cap height ）

「cap」是 capital（大寫字母）的簡稱，因此也可稱為 capital height，指的是 H 和 E 等以垂直筆畫構成的大寫字母從基線至頂部的高度。而 H 和 E 等文字頂部的對齊線，則稱為大寫線（ cap line ）。O、A 等字母的頂端處，會稍微突出大寫線外，為的是在視覺上能看起來大小均等。

Exhg *Exhg*

圖 18

III

Illustration

Illustration

圖 19　是 I、L、L？還是羅馬數字的 3？如果大寫字高和上伸部高一樣，有些時候即會難以辨識。大部分的襯線體以及像 Frutiger 的無襯線字體，其上伸部較高，也因此易於辨別。

book designs, glass-paintings,

圖 20　在照相排版時代常見的日文字體裡的歐文排版。

The word worth a

thousand gold

一字值千金

The word worth a

thousand gold

一字值千金

圖 21　上面那硬是將「gold」平齊的例子，就跟第三行的「一字值千金」看起來一樣怪。

x 字高（x-height）

相對於大寫字高，x 字高指的是小寫字母的高度，特別是沒有上下延伸突出部分的小寫 x 的高度。以 x-height 較高的字體 Vectora 為例，字體 Koch Antiqua 的字高約只有 Vectora 的一半（圖 18）。

上伸部（ascender）

指的是小寫字母 b、d、f、h、k、l 高於 x 字高的部分，而這部分的高度稱為上伸部高（ascender height），其對齊的線則稱為上伸線（ascender line）。大致上羅馬體的上伸線會比大寫線稍微高些。也就是說，具有上伸部的小寫字母會比大寫字母來得高。若是都將其統一對齊於大寫字高的話，會比較合理嗎？有數款無襯線字體，裡頭的大寫字高和上伸部高幾乎相同，但這樣一來，大寫字母 I（i）和小寫字母 l（L）將會變得曖昧模糊以至於難以辨讀（圖 19）。在這樣的考量之下，有的無襯線字體才將上伸部高設計得比大寫字高還高。

下伸部（descender）

指的是小寫字母 g、j、p、q、y 低於基線的部分。在照相排版時代，很多日文字體裡的歐文字母，其下伸部都非常短（圖 20）。這樣的羅馬字，是受制於照相排版機的框架所設計出來的產物，是用於「y 座標」這類符號為主，並不適用於外文文章的排版。外文文章的排版，建議還是選用比例正確的歐文字體。另外，也有看過硬將小寫字母的下伸部對齊基線的例子。就像日文及中文也非所有的字都要硬性對齊，文字要具有一定程度的起伏感才容易閱讀（圖 21）。如果不想要凹凸不齊的感覺，可以改用大寫字母來排版。

點（point，縮寫為 pt）

現在電腦上所使用的 1 point，正確來說就是 1/72 英寸（inch）。這是在活字時代所通用的單位，但當時英美的 point 和歐洲大陸的 point 有些差異。直到 Adobe 公司在開發 PostScript（頁面描述語言）導入 DTP（電腦桌面排版系統）時，才將其統一為為 1/72 英寸。

圖 22　12 pt 以及 24 pt 的 1 em。

全形（em）

當字型的使用尺寸（垂直方向的距離）是 12 pt 時，「1 em」指的就是邊長 12 pt 的正方形，活字時代即稱之為「全形」。如果字型所使用的尺寸是 24 pt 時，一個全形（em）的邊長就是 24 pt 的正方形（圖 22）。可以像「在新段落的句首空 1 em」這樣在說明時使用。而半形則稱為「en」。

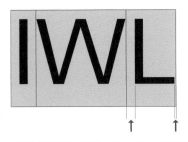

圖 23　這是字間調整完畢的文字。L 左右的留白不一樣，其原因是顧慮到右上方空白處的空間平衡。

字間調整（letter spacing or inter-character spacing）

指的是文字之間空白量的調整，可以從字體設計師和一般使用者這兩種不同的角度來看。就字體設計師的角度來說，字間調整是製作字體時非常重要的一個程序。這就像把每個字當作是各個寬度不同的瓷磚來進行排列，文字彼此過於緊密的話，將導致閱讀上的困難；因此，每個瓷磚裡的文字，都需要在左右保留一些空白。從瓷磚邊緣到文字邊緣的空隙距離稱為「side bearing」（側邊空隙量），如圖 23 裡 L 字母的箭頭部分。如何透過適當的 side bearing 讓任何相鄰的文字和符號易於閱讀，是製作字體時要特別考量的，字體設計師將這個作業程序稱為「spacing」（字間調整）。然而，對字體用戶來說，字間調整則是指單字排版完後的文字間距調整，亦不限於現成字體，手寫文字以及商標文字的間距調整也包含在內。

TA TJ TO Ta Te To Tr Tu Tw Ty T- T– T— T, T. T; T:

圖 24　這些僅是字型製作裡一部分的字間微調組合。一般至少有數百組的組合設定。

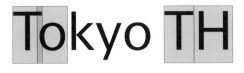

圖 25　這是將 T 到 o 這對組合進行字間微調後的狀態，部分的瓷磚產生了重疊。

of? of! of? of!

圖 26　字間微調並不只有「靠緊」而已，也有像這樣把間距拉開的組合。

字間微調（kerning）

即使做好字間調整，還是會遇到相鄰的文字和符號之間看起來很空的情況。舉例來說，在排 Tokyo 的時候 T 和 o 之間的關係。像這樣靠緊兩個特定文字的間距，或是拉開兩個好像要撞在一起的文字組合，便稱為字間微調。在歐文字型的字體設計最終階段，PostScript 字型的情況是以 1/1000 em 為單位進行微調。這些字間微調設定已被編入字型資料庫裡，當使用 Adobe Illustrator 之類的繪圖軟體編排歐文字體時，字間微調就已經是預設好的狀態。但這只針對特定的文字組合有效，像是將 T-o 這對組合進行字間微調的設定後，T 的下一個字母如果是 o 時就會變窄，遇到 H 則不變。當然，字間微調的調整量依據文字的設計有所不同，這部分就跟字間調整一樣需要個別進行調整（圖 24、圖 25、圖 26）。

字型家族的各種字重（weight）和字寬變化的用語

標準的字型家族裡，會在字體名稱的後面，根據筆畫粗細不同的字重冠上字重的名稱。以下是標準常見的名稱（圖 27）。

Helvetica Ultra Light Condensed	Helvetica Ultra Light	Helvetica Ultra Light Extended
Helvetica Thin Condensed	Helvetica Thin	Helvetica Thin Extended
Helvetica Light Condensed	Helvetica Light	Helvetica Light Extended
Helvetica Condensed	Helvetica Roman (Regular)	Helvetica Roman Extended
Helvetica Medium Condensed	Helvetica Medium	Helvetica Medium Extended
Helvetica Bold Condensed	Helvetica Bold	Helvetica Bold Extended
Helvetica Heavy Condensed	Helvetica Heavy	Helvetica Heavy Extended
Helvetica Black Condensed	Helvetica Black	Helvetica Black Extended

圖 27　Helvetica Neue 的主要字重和字寬變化。

Light（細體）

用於標題字的細款字重。一般較常見於無襯線字型家族，但某些羅馬體也會有。比 Light 更細的字重還有 Thin 或 Ultra Light 等等。

Regular 或 Roman（標準體）

被設為標準字重，其粗細適合長篇文章的排版。許多無襯線字體將此標準字重稱為「Roman」，意思等同 Regular，與表示「帶有襯線的字體」的「Roman」（羅馬體）不同。

Medium（中等體）
介於 Regular 和 Bold 之間的字重，而有些字型家族在
Medium 和 Bold 之間，還有 Demi 的字重版本。

Gill Sans Bold
Syntax Bold

圖 28　Bold 的粗細程度並沒有一定的準則，因此根據字體不同，Bold 的線條粗細也會相差甚遠。

Bold（粗體）
指的是線條較粗的字重。以 Regular 做為內文排版的
字重時，與其搭配的標題字多會以 Bold 字重來增加醒
目度。比 Bold 更粗的字重還有 Extra Bold、Heavy、
Black 等。（圖 28）

字寬的變化

Condensed（窄體或壓縮體）
常見於無襯線字體。Condensed 通常用於大標題，且
不會跟標準字寬的字體在同一行裡混用。

Extended 或 Expanded（寬體或扁體）
專為標題用途製作的設計，字寬較寬。

2-2 字型的內容

數位字型裡，除了 ABC 字母以外還包含其他各種符號（圖 29）、不算是文字的「空格」、以及把幾個字放進一格文字量內的「連字」等，這些都是字型的構成要素。但嚴格來說，這些並不能稱為「文字」，較適當的說法為「字符」（glyph）。在此章節要先理解拉丁字母和數字以外的字符名稱、輸入法以及使用方法。某些標點符號會根據語言模式和使用方法而有所差異，在轉換成英文輸入法時，腦袋也要記得跟著切換。（注）

注：在此不詳述標點符號在文章裡的使用方式，只著重於字體排印設計方面的解說。

!"#$%&'()*+,-./01234567890:;<=>?@ABCDEFGHIJKLM
NOPQRSTUVWXYZabcdefghijklmnopqrstuvwxyz{|}~¡¿
¢£¥ƒ§€¤fiflß‡·¶•,,''""‹«»…‰`ˆ˜¯˘˙˚˝ˀao1231¼½¾/®©™¦¬
×÷±≠∞≤≥∂∑∏π∫Ω√≈Δ◊--ÐðŁłŠšÝýÞþŽžÁÀÂÄÃÅáàâäãå
ÇçÉÈÊËéèêëÍÌÎÏíìîïÓÒÔÖÕØóòôöõøÚÙÛÜúùûüÑñŸÿ1

圖 29　Stempel Garamond 字型裡的部分字符。

空格

單字和單字之間的「空格」，雖然沒有製作的必要，但對於字體的可讀性卻有相當大的影響，所以在調整上也必須慎重。根據字型的不同，空格的寬度也會跟著不同。比如說，即使是同一套字型家族，Condensed 窄體的空格也會跟著縮窄。以 Linotype Univers 的字型家族為例，從上到下的變化為（圖 30）：

110 Compressed Ultra Light
——————————————空格寬度為 150/1000em

410 Compressed Regular
——————————————空格寬度為 188/1000em

430 Basic Regular
——————————————空格寬度為 290/1000em

730 Basic Heavy
——————————————空格寬度為 327/1000em

940 Extended Extra Black
——————————————空格寬度為 415/1000em

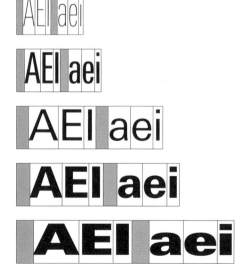

圖 30

連字（ligature）

指的是將數個文字相連在一起，設計成的一個字符。雖然 PostScript 標準裡的連字只有 fi、fl，但在活字時代，字體一般會同時具備數種類的連字。製作 fi、fl 連字的目的是為了避免文字相疊而能提高易讀性。若是一般文件，並不需要這麼講究，但在廣告以及書籍排版上卻非常必要。部分無襯線字體的 fi、fl 本來就不容易疊撞在一起，所以即使做了連字處理，也不會產生任何相連的變化（圖 31）。fi 連字的輸入按鍵為 option + shift + 5，fl 則是 option + shift + 6（Mac US 鍵盤規格）（注）。

fi figure　fl flower
fi figure　fl flower

圖 31

注：詳細使用方法可以參考第 58 頁。

雙母音（diphthong）

Æ 見於丹麥語、挪威語等，而 Œ 為法語中日常生活裡常用的一個拉丁文字。雖然這在英語裡並不常見（注），但可以見於法語，像是 horsd'œuvre。不過這並不用於 Maeda 或 Tomoe 等日語的羅馬拼音上。雙母音是一個文字，所以就算把排版間距拉開，也不會被拆散成兩個文字。就這部分來說，跟連字的概念是不一樣的（圖 32）。æ 的輸入按鍵是 option + ′，Æ 是 option + shift + ′，œ 是 option + q，Œ 則是 option + shift + q。

Æ æ Œ œ

Hors-d'œuvre
HORS-D'ŒUVRE

圖 32

注：英文直到 13 世紀左右，還是看得到 Æ 的使用，所以至今仍會被用在需要忠實呈現歷史的地方。不過，像現代英文裡的 encyclopaedia 和 phoenix，其 ae 跟 oe 是不會使用雙母音的。

double s 或 eszett

這是德語日常生活中常用的一個拉丁小寫字母，和希臘語的 β（beta）完全不同。這是將舊時所使用的「長 s」和「短 s」相結合的產物。和連字不同的是，即使把排版間距拉開，一樣不會被拆散成兩個文字。若遇到需要大寫的情況則寫作 SS（圖 33）。（注）不過，在瑞士所使用的德語並不會使用 β，一律寫作 ss。
輸入快捷鍵為 option + s。

ß

Straße　STRASSE

圖 33

注：因為大寫 eszett 自 2008 年起被加進了萬國碼（Unicode）裡，因此備有大寫 eszett 的字型也開始漸漸增加。

附加重音的字母

主要見於西歐和北歐語言的必要字符（圖 29 的示例倒數第二行，帶橫槓的 D 字母以後都是）。帶斜線的 O 是用於北歐語言的字母，並不是表示零或直徑的符號。再加上各個聲調符號（圖 34），稱為「變音符號」（diacritical marks）。假如使用的是標準規格以外的附加重音字母，例如加上長音符（macron）的 a，則是將普通拉丁字母和這些變音符號一起組合使用。

| 銳音符（acute） | 揚抑符（circumflex） | 波浪號（tilde） | 短音符（breve） | 上圈（ring） | 雙銳音符（hungarumlaut） | 抑揚符（caron） |
| 抑音符（grave） | 分音符（dieresis） | 長音符（macron） | 上點（dot） | 軟音符（cedilla） | 反尾形符（ogonek） |

圖 34　浮動重音符（floating accent）

附加重音字母的輸入法

如果是 Mac 的 US 規格鍵盤，得分成兩次的複雜操作。´（acute）是 option ＋ e，此階段還不算完成（有些軟體會暫時顯示重音的符號），必須接著按下 a 鍵後，才可以打出 á；同樣的，只要改按下 e 鍵，即可以打出 é。如果想換成大寫字母的話，就要在輸入字母前先按住 shift 鍵。其他附加重音的字母也都是一樣的操作方式。

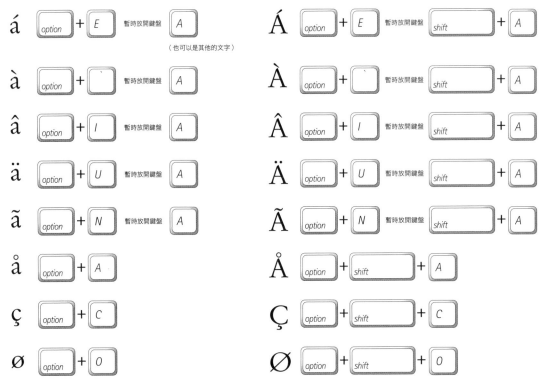

※ 依照鍵盤種類的不同，可能會跟此表有所差異。

&

圖 35

圖 36　1537 年的印刷品。多種不同且令人玩味的 &，或許如同書法家一般，透過這樣的裝飾效果來打破單調。

&（ampersand）

在活字出現以前就在使用的「&」符號，英文稱為「ampersand」，據說是「and per se and（「這代表 and」之意）」縮短後所創造的單字。文字的形狀是從跟「and」有相同意思的拉丁語「et」而來，有的字體還可以完整看出 et 的形狀。照理來說，中規中矩的 et 寫法較為節省時間和空間，為何會發展出這麼多別出心裁的造型寫法呢？「這純粹只是在玩味裝飾的樂趣」是個比較有力的說法。左圖是在某個舊有印刷品的文章裡看到的，現在的正式文章排版已不這樣使用（圖 35、圖 36）。

注：請參照 4-1「更進階的使用方法」（p.81）。

標點符號類

左起分別為逗號（comma）、句號（period）、分號（semicolon）、冒號（colon）、間隔號（interpunct）以及省略號（ellipsis）（圖 37）。

n, n. n; n: n · n …

圖 37

在句號之後插入全形空格是較老式的做法，因為這樣會顯得頁面好像被挖了一個小洞般的感覺；現在的方式是如圖所示，在逗號、句號、分號、冒號之後插入一個文字量的空格（圖 38）。若是法語則會在分號、冒號之前也插入一個文字量的空格。關於時間的表示方法，日本或美國都是像 18:30 這樣使用冒號來表示，但在歐洲常見的是像 18.30 這樣的表示。

gone. It points forward: from a cause

圖 38

2,345	2.345
英國、美國以及日本等	主要為歐洲

0.95m	0,95m	0·95m
美國以及日本等	主要為歐洲	英國

圖 39

歐洲用逗號和句號來區隔數字的用法，和日本、英國以及美國完全相反；日本以及英語圈的「二千三百四十五」表示方法為 2,345，但在德國、法國以及西班牙則是 2.345。而且，就連同樣是英語圈的英國和美國，其小數點的表示方法也不太一樣，像「零點九五公尺」的表示方法，雖然日美是共通的，但歐式和英式的表示方法卻是如圖所示（圖 39）。雖然現在英國已經較常看見美式的表示方法，但過去是如圖所示般把間隔號當作小數點來使用，至今還是能常看見這樣的用法。這種情況下也會用間隔號來表示時間。另外，在西班牙官方語言之一的加泰隆尼亞語當中，會在兩個 L 或 l 之間插入間隔號來區別發音（圖 40）。有三個點的省略號是用來表示文章省略和中斷。

圖 40

n!n?nﾟnﾟn

圖 41

¡No busques más!

¿Eres buen conductor?

圖 42

驚嘆號（exclamation mark）、
問號（question mark）

和單字排在一起時，中間不需插入任何空格。圖示左邊兩個是一般常見的符號，而右邊兩個顛倒的驚嘆號和問號是用於西班牙語的文章開頭處，在結尾處才使用一般的驚嘆號和問號（圖 41、圖 42）。

想要表現「驚訝之餘帶著疑惑」時，在日本會寫作「你說什麼 !?」，像這樣先驚歎號再用問號的順序來表現，但在英語圈似乎是反過來寫作「What?!」的情形居多。

n-n/n–n — n

圖 43

連字號（hyphen）、斜線號（slash）、
連接號（en dash）、破折號（em dash）

hyphen 跟 dash 在用法上有所區分，不能混用（注）。dash 分為兩種，一種是較短的半形 dash，也就是 en dash（連接號）；另一種是較長的全形 dash，也就是 em dash（破折號）（圖 43）。

注：詳見第 60 〜62 頁的說明

"n"'n',n„n
«n»‹n›

'Thanks' « Merci »
英國的引號　　　　法國的引號

»Danke«　„Danke"
下排兩者都是德國的引號

圖 44

引號（quotation）、撇號（apostrophe）

引號在文章裡需要引用他人的話時使用（注）。字型裡也有德語和法語的引號。同時以英德法三種語言排版時，引號其實並不必統一，請分別使用屬於那個語言的正確引號（圖 44）。「'」（撇號）用於所有格和文字省略縮寫，而垂直的「'」（直立單引號）和「"」（直立雙引號）並不能當作引號和撇號的用途。

鍵盤輸入方式如下

' 是 option ＋]

' 是 option ＋ shift ＋]

" 是 option ＋ [

" 是 option ＋ shift ＋ [

注：詳見第 57 頁的說明

$$(n)[n]\{n\}$$

圖 45

$$\$¢£\!f¥€@\#$$

圖 46

圖 47

為何美元的 Dollar 是 S，英鎊的 Pound 是 L？
因為各是從 Shilling 和 Libra 的舊單位而來。Pound 的原型 Libra 是拉丁語的重量單位，其縮寫 lb 至今仍在英國用來表示重量的單位——磅。

括號類

() 的使用方式跟日本及台灣一樣。[] 是在要表示「訂正原文有錯別字和漏字的地方」時使用。{ } 則幾乎不太會被使用在文章排版裡（圖 45 ）。

貨幣單位符號、小老鼠符號

左起分別為美元（ dollar ）、美分（ cent，現在幾乎很少流通 ）、英鎊（ pound ）、荷蘭盾（ guilder，現已更換為歐元 ）、日圓（ yen ）、歐元（ euro ）、小老鼠符號（ at sign ），以及井號（ number sign ）（圖 46 ）。美元和英鎊符號也有被英美以外的國家拿來作為貨幣單位符號使用，像巴西的貨幣單位雷亞爾（ real ）就是 R$。不過，通行於歐洲大部分國家的歐元符號，並沒有被統一要放在數字之前還是之後。以我住在德國的經驗來說，「置後派」和「置前派」似乎各占一半（圖 47 ）。另外，雖然 1 歐元的 1/100 單位是分，但不會見到 ¢ 符號的用法。在被普遍用於電子郵件地址前，小老鼠符號是表示單價的符號，至今仍可以在收據上見到其蹤影。

圖 48　$2\%\ 2\text{‰}$

圖 49　2°

圖 50　$2^{\mathrm{a}}2^{\circ}$

百分號（ per cent ）、千分號（ per mill ）

各是指 1/100 和 1/1000。在文章排版裡頭，不用符號而直接寫作 per cent 是較為一般的做法（圖 48 ）。

度

用來表示角度和溫度的符號，通常是設計成正圓較多。這和重音符號的上圈以及上標 o 是不一樣的東西（圖 49 ）。

上標 a、上標 o

上標 a 和上標 o 在西班牙語圈跟葡萄牙語圈裡，是使用在數字之後（圖 50、圖 51 ）。另外，法語、西班牙語及葡萄牙語等，會將 numero（數字〔number〕之意 ）縮寫成「n 加上上標 o」。

GONZALEZ CARRION,
JOSE Mª TORRENT ECON
Cirilo Amorós, 84-1º-1ª

圖 51

圖 52

圖 53

圖 54

$$|-\times"'+<=>\backslash\wedge_|\sim\neq\infty\pm$$
$$<>\mu\partial\sum\prod\pi\int\Omega\neg\sqrt{}\approx\Delta\div\alpha$$

圖 55

注腳符號、段落符號

左起分別為星號（asterisk）、劍號（dagger）、雙劍號
（double dagger）、分節符號（section）以及段落符號
（paragraph）（圖 52）。以前是將這些符號如圖所示般
依序作為注腳的標示，第一順位是星號，第二順位是劍
號，依此類推。但由於分節符號和段落符號太大而過於
明顯，所以遇到注腳多的文章則是改用上標數字的方式
來替代。段落符號也用於表示新的段落。

註冊商標符號、版權符號、商標符號

雖然有些字體會將 ® 做成上標，但一般來說，© 會對
齊大寫字母的高度（圖 53）。

項目符號（bullet）

用於標記條列項目（圖 54）。

數學符號及其他

主要是算式和電腦程式所使用的符號，但因為不常見於
一般的文章排版裡，便不多做說明（圖 55）。

2-3　值得信賴的經典字體

此章節將介紹一般歐美印刷品上常用的字體。這些字體大部分都是從活字時代風靡至今，未來也應會繼續流傳後世而足以被稱為「經典」。下面按照原作或原型活字的製造年代依序介紹。

羅馬體

Centaur

帶有詩意和傳統氛圍的字體。因具有文藝復興時期的氣息，所以常被用於美術跟歷史相關的書籍名和標題。其義大利體也特別有種纖細感。保留了當時手寫字的元素，例如小寫字母 e 的中間橫槓會往右上方傾斜等，這樣的字體稱為威尼斯風格（Venetian），而 Centaur 正是其中的代表。Centaur 是參照 1470 年左右尼古拉‧詹森（Nicolas Jenson）的羅馬體活字所製作。雖然數位版本的 Centaur 拿來做標題字運用效果不錯，但用於內文就稍微弱了點。若想要以小尺寸的威尼斯風格字體進行排版，黑度稍深的 ITC Legacy Serif 和 Adobe Jenson 是不錯的選擇。

Adobe Jenson 和 Centaur 一樣，也是以 Jenson 的羅馬體活字為參考原型所製作的字體，與非常纖細的數位版本 Centaur 相比，不僅不會過細還具有良好的黑度，就這點來說，其印象相近於 Jenson 的內文活字。這款字體有被用於威尼斯聖馬可大教堂的導覽指示牌，非常符合周遭環境的氛圍。這個字體跟下一頁介紹的字體 Janson 非常相似，但誕生地和設計全然不同。

Centaur

ACERSaedors
ABCDEFGHIJKLMNOPQRSTUVWXYZ!?*&
abcdefghijklmnopqrstuvwxyz;"fifl¥1234567890-

ACERSaedors
ABCDEFGHIJKLMNOPQRSTUVWXYZ!?&*
abcdefghijklmnopqrstuvwxyz;"fifl¥1234567890-

Adobe Jenson Pro

ACERSaedors
ABCDEFGHIJKLMNOPQRSTUVWXYZ!?*&
abcdefghijklmnopqrstuvwxyz;"fifl¥1234567890-

ACERSaedors
ABCDEFGHIJKLMNOPQRSTUVWXYZ!?&*
abcdefghijklmnopqrstuvwxyz;"fifl¥1234567890-

ACERSaedor
ABCDEFGHIJKLMNOPQRSTUVWXYZ!?*&
abcdefghijklmnopqrstuvwxyz;"fifl¥1234567890-

ACERSaedor
ABCDEFGHIJKLMNOPQRSTUVWXYZ!?&*
abcdefghijklmnopqrstuvwxyz;"fifl¥1234567890-

Garamond

帶有詩意、傳統以及柔和感的字體。因為無特殊風格的
關係，所以能夠應用的範圍較廣，是舊式羅馬體的代表
字體。這裡舉例的幾種字型，都是參照 16 世紀法國活
字製造業者克洛德‧加拉蒙（Claude Garamond）的活
字製作而成，具有恰到好處的古典氣圍之餘，個性也不
至於太強烈，所以非常易於閱讀。從書籍雜誌等的標題
到內文，均可見到其蹤影。第 52 頁有各款 Garamond
的詳細比較。

Adobe Garamond

ACERSaedors
ABCDEFGHIJKLMNOPQRSTUVWXYZ!?*&
abcdefghijklmnopqrstuvwxyz;"fifl¥1234567890-

ACERSaedors
ABCDEFGHIJKLMNOPQRSTUVWXYZ!?&*
abcdefghijklmnopqrstuvwxyz;"fifl¥1234567890-

ITC Galliard CC

ACERSaedor
ABCDEFGHIJKLMNOPQRSTUVWXYZ!?*&
abcdefghijklmnopqrstuvwxyz;"fifl¥1234567890-

ACERSaedors
ABCDEFGHIJKLMNOPQRSTUVWXYZ!?&*
abcdefghijklmnopqrstuvwxyz;"fifl¥1234567890-

Galliard

帶有詩意、傳統以及陽剛味的字體。由於黑度較深，用
於長篇內文排版顯得俐落結實，用在標題上更顯得大
器。這是參照 16 世紀羅貝爾‧格郎容（Robert Gran-
jon）的活字而來，是有點濃黑且襯線較長的內文字體。
範例是 Carter & Cone 公司的版本，主要收錄適合內文
排版的字重，以及小型大寫字母（small cap）和曲飾字
等。第 55 頁「近代的字體」有各種不同 Galliard 的詳
細比較。

Janson Text

ACERSaedor
ABCDEFGHIJKLMNOPQRSTUVWXYZ!?*&
abcdefghijklmnopqrstuvwxyz;"fifl¥1234567890-

ACERSaedors
ABCDEFGHIJKLMNOPQRSTUVWXYZ!?&*
abcdefghijklmnopqrstuvwxyz;"fifl¥1234567890-

Janson

傳統、樸素且略帶點粗獷感的字體，常用於報章雜誌等
的內文排版。帶著古風的羅馬體和硬質的義大利體，成
了爽快的對比。這是參照 17 世紀活躍於阿姆斯特丹的
匈牙利人尼可拉斯‧基斯（Nicholas Kis）的活字製作而
成，只是 Janson 這個名稱和這位活字設計師沒有任何
直接關係。這套字型家族的製作曾經歷了活字時期的赫
爾曼‧察普夫（Hermann Zapf）及照排時期的阿德里
安‧弗魯提格之手。數位化時，為了保留活字的韻味，
在線條的處理上也特別避免過於整齊。

ACERSaedors
ABCDEFGHIJKLMNOPQRSTUVWXYZ!?*&
abcdefghijklmnopqrstuvwxyz;"fifl¥1234567890-

ACERSaedors
ABCDEFGHIJKLMNOPQRSTUVWXYZ!?&*
abcdefghijklmnopqrstuvwxyz;"fifl¥1234567890-

ACERSaedor
ABCDEFGHIJKLMNOPQRSTUVWXYZ!?*&
abcdefghijklmnopqrstuvwxyz;"fifl¥1234567890-

ACERSaedors
ABCDEFGHIJKLMNOPQRSTUVWXYZ!?&*
abcdefghijklmnopqrstuvwxyz;"fifl¥1234567890-

ACERSaedors
ABCDEFGHIJKLMNOPQRSTUVWXYZ!?*&
abcdefghijklmnopqrstuvwxyz;"fifl¥1234567890-

ACERSaedors
ABCDEFGHIJKLMNOPQRSTUVWXYZ!?&*
abcdefghijklmnopqrstuvwxyz;"fifl¥1234567890-

ACERSaedors
ABCDEFGHIJKLMNOPQRSTUVWXYZ!?*&
abcdefghijklmnopqrstuvwxyz;"fifl¥1234567890-

ACERSaead
ABCDEFGHIJKLMNOPQRSTUVWXYZ!?*&
abcdefghijklmnopqrstuvwxyz;"fifl¥1234567890-

ACERSaedor
ABCDEFGHIJKLMNOPQRSTUVWXYZ!?&*
abcdefghijklmnopqrstuvwxyz;"fifl¥1234567890-

Caslon

應用非常廣泛，在活字時代甚至有「不知該用什麼字型的話就用 Caslon」的說法，也因為被用於美國獨立宣言而廣為人知。此字體是參照英國活字製造商威廉‧卡斯隆（William Caslon）於 18 世紀前半製作的活字而來。Caslon 字型中，Caslon 540 適合用於標題，Adobe Caslon 則適合用於內文。第 53 頁有各款 Caslon 的詳細比較。

Baskerville

帶有傳統、高貴感的字體，特別常用於英語和法語的排版。這是參照英國活字製造商約翰‧巴斯克維爾（John Baskerville）於 18 世紀末生產的活字進行製作。Baskerville 這個字體不太被當時的英國接受，反而是在美國和法國廣為盛行，因其大寫字母落落大方，如今還是英國最具代表性的字體之一。Baskerville Old Face 為標題專用，ITC 版本則常用於書籍的內文。

Didot

具有所謂現代羅馬體的優美、柔和、女性感等特徵，其中的舊體數字（old style figures）更帶有法國韻味。設計上參考自法國活字製造商菲爾曼‧迪多（Firmin Didot）於 18 世紀末到 19 世紀初期所製作的活字。另有用於標題強調纖細感的 Headline Roman 和 Medium Initials 版本。

ACERSaedors
ABCDEFGHIJKLMNOPQRSTUVWXYZ!?*&
abcdefghijklmnopqrstuvwxyz;"fifl¥1234567890-

ACERSaedors
ABCDEFGHIJKLMNOPQRSTUVWXYZ!?&*
abcdefghijklmnopqrstuvwxyz;"fifl¥1234567890-

Bodoni

具有洗練感的現代羅馬體。參考了義大利活字製造商詹巴蒂斯塔・博多尼（Giambattista Bodoni）於 19 世紀初期所製作的活字，被各家廠商製作成各式各樣的 Bodoni 字體，大多是為使用於標題設計的。第 54 頁有各款 Bodoni 的詳細說明。

ITC Bodoni Twelve

ACERSaedors
ABCDEFGHIJKLMNOPQRSTUVWXYZ!?*&
abcdefghijklmnopqrstuvwxyz;"fifl¥1234567890-

ACERSaedors
ABCDEFGHIJKLMNOPQRSTUVWXYZ!?&*
abcdefghijklmnopqrstuvwxyz;"fifl¥1234567890-

Walbaum

ACERSaedor
ABCDEFGHIJKLMNOPQRSTUVWXYZ!?*&
abcdefghijklmnopqrstuvwxyz;"fifl¥12345678

ACERSaedor
ABCDEFGHIJKLMNOPQRSTUVWXYZ!?&*
abcdefghijklmnopqrstuvwxyz;"fifl¥12345678

Walbaum

工整而帶有無機感的字體，適合用於尺寸大一點的內文以及標題。設計上參照德國威瑪時期的活字製造商瓦爾鮑姆（Justus Erich Walbaum）於 19 世紀初期製作的活字，被評價為和 Bodoni 及 Didot 同等級的優雅字體，而稍微規矩四方的大寫字母也是其特色。

Times Roman

ACERSaedors
ABCDEFGHIJKLMNOPQRSTUVWXYZ!?*&
abcdefghijklmnopqrstuvwxyz;"fifl¥1234567890-

ACERSaedors
ABCDEFGHIJKLMNOPQRSTUVWXYZ!?&*
abcdefghijklmnopqrstuvwxyz;"fifl¥1234567890-

Times Roman

最被廣泛使用的內文字體，精簡而濃黑，特別適合用於小尺寸的內文。這是英國《泰晤士報》當初想汰換長年使用的纖細活字而重新開發的專用字體，於 1932 年 10 月全面換新。由知名字體設計師斯坦利・莫里森所監修設計的 Times Roman，即使到了數位時代的今天，人氣依然不減。但如今《泰晤士報》已改用其他的字體來排版了。第 55 頁「近代的字體」會有更多的說明。

ACERSaedor
ABCDEFGHIJKLMNOPQRSTUVWXYZ!?*&
abcdefghijklmnopqrstuvwxyz;"fifl¥1234567890-

ACERSaedors
ABCDEFGHIJKLMNOPQRSTUVWXYZ!?&*
abcdefghijklmnopqrstuvwxyz;"fifl¥1234567890-

Palatino

帶有古典骨骼結構的同時，又具有現代印象感，是最被廣泛使用的內文字體之一。字體設計師赫爾曼‧察普夫也是著名的西洋書法家，所以這款字體融入了許多西洋書法的要素。問世以來歷時半世紀以上，如今成為經典的羅馬體，被大量用於書籍雜誌的內文和標題，其義大利體特別優美，常被用於化妝品跟高級商品的廣告等。

ACERSaedor
ABCDEFGHIJKLMNOPQRSTUVWXYZ!?*&
abcdefghijklmnopqrstuvwxyz;"fifl¥123456789

ACERSaedor
ABCDEFGHIJKLMNOPQRSTUVWXYZ!?&*
abcdefghijklmnopqrstuvwxyz;"fifl¥123456789

Trump Mediaeval

新穎、明快、簡潔而易讀的字體，同時適用於內文及標題。Mediaeval 是「old style」的意思。襯線部分以直線處理，擁有文藝復興時期的骨架結構之餘，卻又給人銳利的印象。用於標題字時，可以給人現代感。其義大利體進行了許多嶄新的處理方式，像是將小寫字母 n 和 i 等的手寫體殘跡削去等。由 Georg Trump 於 1950 年代所設計。

ACERSaedor
ABCDEFGHIJKLMNOPQRSTUVWXYZ!?*&
abcdefghijklmnopqrstuvwxyz;"fifl¥1234567890-

ACERSaedor
ABCDEFGHIJKLMNOPQRSTUVWXYZ!?&*
abcdefghijklmnopqrstuvwxyz;"fifl¥1234567890-

ACERSaedors
ABCDEFGHIJKLMNOPQRSTUVWXYZ!?*&
abcdefghijklmnopqrstuvwxyz;"fifl¥1234567890-

ACERSaedors
ABCDEFGHIJKLMNOPQRSTUVWXYZ!?&*
abcdefghijklmnopqrstuvwxyz;"fifl¥1234567890-

Sabon

最適合用洗練感來形容的羅馬體之一，並擁有古典的比例結構，是由設計師楊‧奇肖爾德於 1960 年代參照 Garamond 字體而設計的活字字體。因其用於內文易於閱讀，所以被廣泛用於書籍等地方。其義大利體的小寫字母寬度較大，是受制於萊諾自動鉛字鑄造排版機的關係。後來由法國字體設計師讓‧弗朗索瓦‧波爾謝（ Jean François Porchez ）將老式的設計重新改良後，才有改刻版本的 Sabon Next 出現。和之前的數位版本 Sabon 相比，Sabon Next 整體的字寬變窄而更顯優美，用在標題上更能展現出其優點。

Centennial

ACERSaedor
ABCDEFGHIJKLMNOPQRSTUVWXYZ!?*&
abcdefghijklmnopqrstuvwxyz;"fifl¥12345678

ACERSaedor
ABCDEFGHIJKLMNOPQRSTUVWXYZ!?&*
abcdefghijklmnopqrstuvwxyz;"fifl¥12345678

Centennial

帶有機能、近代感印象的字體。1986 年，正值萊諾自動鉛字鑄造排版機發明 100 週年，萊諾字體公司（Linotype）因此發售了 Centennial（100 週年之意）這款內文字體，由字體名作 Univers 的設計師阿德里安・弗魯提格所設計。其略窄的字幅設計可以更精簡壓縮文章的空間，卻也擁有寬廣的字腔和明快的字形，因此還是擁有很好的易讀性。不僅適合一般內容的排版，也常用於報章雜誌。

Swift

ACERSaedors
ABCDEFGHIJKLMNOPQRSTUVWXYZ!?*&
abcdefghijklmnopqrstuvwxyz;"fifl¥1234567890-

ACERSaedors
ABCDEFGHIJKLMNOPQRSTUVWXYZ!?&*
abcdefghijklmnopqrstuvwxyz;"fifl¥1234567890-

Swift

帶有洗練感，內文及標題都可使用的字體。襯線部分和 Trump Mediaeval 一樣是以直線處理，小寫字母大而清晰，充滿現代感。是一個有特別考量水平方向視覺移動的設計。

Minion

ACERSaedors
ABCDEFGHIJKLMNOPQRSTUVWXYZ!?*&
abcdefghijklmnopqrstuvwxyz;"fifl¥1234567890-

ACERSaedors
ABCDEFGHIJKLMNOPQRSTUVWXYZ!?&*
abcdefghijklmnopqrstuvwxyz;"fifl¥1234567890-

Minion

最被廣泛使用的內文字體之一，無特殊風格，同時適用於內文及標題。這是美國 Adobe 公司的羅伯特・斯林巴赫（Robert Slimbach）於 1990 年參照文藝復興時期的設計所製作的內文字體。其羅馬體跟義大利體都適度地融入一些西洋書法的要素，所以也非常適合詩歌、歷史等題材的排版。

Franklin Gothic

Franklin Gothic

ACERSaed
ABCDEFGHIJKLMNOPQRSTUVWXYZ!?*
abcdefghijklmnopqrstuvwxyz;"fifl¥1234

帶點古風、粗獷感、男人味的字體，具有無襯線體尚未
洗練的 19 世紀氛圍及粗壯的骨骼結構，是一個適合表
現力道的字體。其特徵為小寫的 g 是「g」而不是「g」，
以及數字 1 帶有寬幅度的襯線。

Futura

Futura

ACERSaedor
ABCDEFGHIJKLMNOPQRSTUVWXYZ!?*&
abcdefghijklmnopqrstuvwxyz;"fifl¥123456789

ACERSaedor
ABCDEFGHIJKLMNOPQRSTUVWXYZ!?*&
abcdefghijklmnopqrstuvwxyz;"fifl¥123456789

Futura 是拉丁語「未來」的意思。充滿近代、幾何感的
字體。其細字重版本的大寫字母由於帶有古典骨骼結
構，因此常被用於和歷史相關的地方。這是由德國設計
師保羅‧倫納（Paul Renner）所設計，並於 1927 年上
市。雖然開發途中受到包浩斯運動的影響，展開了各種
奇特的文字形狀試驗（注），但最後的設計仍舊回歸較
為沉穩的文字造形。之後還有 condensed 窄體等其他
各種版本陸續問世。

注：請參照 1-3「難以單用理論闡明的世界」（p.15）。

Gill Sans

Gill Sans

ACERSaedors
ABCDEFGHIJKLMNOPQRSTUVWXYZ!?*&
abcdefghijklmnopqrstuvwxyz;"fifl¥1234567890-

ACERSaedors
ABCDEFGHIJKLMNOPQRSTUVWXYZ!?*&
abcdefghijklmnopqrstuvwxyz;"fifl¥1234567890-

大寫字母具有莊嚴而古典的骨骼結構，雖說充滿英式韻
味，但仍常見於法國等地。這是英國工藝家埃里克‧吉
爾（Eric Gill）受蒙納字體公司（Monotype）委託所製
作的字體。基本的骨骼結構和吉爾的碑文字體設計相
通，其義大利體則具有某種獨特的柔和感。

Optima

Optima nova

ACERSaedors
ABCDEFGHIJKLMNOPQRSTUVWXYZ!?*&
abcdefghijklmnopqrstuvwxyz;"fifl¥1234567890-

ACERSaedors
ABCDEFGHIJKLMNOPQRSTUVWXYZ!?*&
abcdefghijklmnopqrstuvwxyz;"fifl¥1234567890-

大寫和小寫字母都帶有古典比例的無襯線字體，適合用
於標題及短內文。這是赫爾曼‧察普夫從義大利的碑文
上所得到的靈感。雖說沒有襯線，但給人的印象就像優
美的羅馬體，所以也算是一個不易明確分類的字型。即
使問世至今已約 50 年，仍常被時尚相關產業用來表現
纖細和優雅感。2003 年發售的 Optima nova 是活字時
代 Optima 的改良版。

Helvetica Neue

ACERSaedo
ABCDEFGHIJKLMNOPQRSTUVWXYZ!?*&
abcdefghijklmnopqrstuvwxyz;"fifl¥123456789

ACERSaed
ABCDEFGHIJKLMNOPQRSTUVWXYZ!?*&
abcdefghijklmnopqrstuvwxyz;"fifl¥12345

Helvetica

最被廣泛使用的無襯線體，其粗體帶有些微 10 世紀無襯線黑體字的粗獷感。瑞士 Haas 活字鑄造商於 20 世紀中期所推出的 Neue Hass Grotesk 是其原型，後來才以「瑞士」的拉丁語 Helvetia 重新將字體命名為 Helvetica。之後從 Hass 公司繼承轉讓權的萊諾字體公司，再將不同字重在設計上的不統一進行改良，重新推出了 Helvetica Neue 系列。從極細開始共有八種字重。

Linotype Univers

ACERSaedor
ABCDEFGHIJKLMNOPQRSTUVWXYZ!?*&
abcdefghijklmnopqrstuvwxyz;"fifl¥123456789

ACERSaedor
ABCDEFGHIJKLMNOPQRSTUVWXYZ!?*&
abcdefghijklmnopqrstuvwxyz;"fifl¥123456789

Univers

比 Helvetica 更洗練之餘，與 Futura 和 Helvetica 等的活字字型家族以「逐漸追加」的擴展方式不同，Univers 在設計階段時就理論性地考量到整個字型家族，包括 condensed 窄體、expanded 寬體的延伸，是具有系統性設計的近代無襯線字體。

Linotype Univers 是阿德里安‧弗魯提格先生自己重新設計的改良版本。

Eurostile Extended

ACRSaed
ABCDEFGHIJKLMNOPQRSTUVWX
abcdefghijklmnopqrstuvwxyz;"¥123

Eurostile

帶有無機、甚至科幻感的近代字體，於 60 年代至 70 年代之間非常流行，現在也依然經常被使用。從 1960 年代上市以來，在標題用字體上一直保有一定人氣，是個充滿未來感的字體，其大寫字母 O 會讓人聯想到電視顯像管。附有 condensed 窄體和 extended 寬體等字型家族。

Linotype Syntax

ACERSaedor
ABCDEFGHIJKLMNOPQRSTUVWXYZ!?*&
abcdefghijklmnopqrstuvwxyz;"fifl¥123456789

ACERSaedors
ABCDEFGHIJKLMNOPQRSTUVWXYZ!?*&
abcdefghijklmnopqrstuvwxyz;"fifl¥123456789

Syntax

雖是古典的骨骼結構，卻又具有柔和感，這款無襯線體是在西洋書法界也頗有名氣的漢斯‧愛德華‧邁爾（Hans Eduard Meier）於 1960 年代所設計的活字字體，而數位版本字型 Linotype Syntax 更是邁爾先生親握滑鼠改刻而成的。即便是無襯線體，卻能在帶有柔和感之餘又帶點躍動感，其秘密就在於其中的垂直筆畫其實是有一點點向右傾斜的。

ACERSaedor
ABCDEFGHIJKLMNOPQRSTUVWXYZ!?*&
abcdefghijklmnopqrstuvwxyz;"fifl¥12345678

ACERSaedor
ABCDEFGHIJKLMNOPQRSTUVWXYZ!?&*
abcdefghijklmnopqrstuvwxyz;"fifl¥12345678

Frutiger

這是將原先設計給機場指示專用的字體，冠上設計師名字的一般市售版。相對於在此之前的無襯線體大多給人一種機械感，Frutiger 多了一股人文氣息，是款在無襯線體上追求新可能性的劃時代字體。C 和 S 等文字，減少了許多內捲的部分而可以更輕量化地編排，在印象上也讓人有明亮清晰的感覺。附有 condensed 窄體的字型家族。

ACERSaedor
ABCDEFGHIJKLMNOPQRSTUVWXYZ!?*&
abcdefghijklmnopqrstuvwxyz;"fifl¥123456789

ACERSaedor
ABCDEFGHIJKLMNOPQRSTUVWXYZ!?&*
abcdefghijklmnopqrstuvwxyz;"fifl¥1234567890

Avenir

帶有洗練、現代感的字體。造形上雖幾何感濃厚，卻隱隱約約可以感受到某種人文氣息。Avenir 是法語「未來」的意思，和同樣有「未來」含義的 Futura 之間有較勁的感覺。20 世紀前半的德國活字多半有下伸部必須縮得極短的限制，Futura 也是因為受到那樣的限制，所以 x 字高較小而在易讀性上有一定的缺陷，Avenir 消除了這些限制要素，取回文字本來該有的比例。另外較大的特徵還有小寫字母 a 為「a」而不是「ɑ」。於 2004 年上市的改刻版本 Avenir Next，是附有 condensed 窄體的字型家族。

ACERSaedors
ABCDEFGHIJKLMNOPQRSTUVWXYZ!?*&
abcdefghijklmnopqrstuvwxyz;"fifl¥123456789

ACERSaedors
ABCDEFGHIJKLMNOPQRSTUVWXYZ!?&*
abcdefghijklmnopqrstuvwxyz;"fifl¥1234567890-

ITC Stone Sans

有機、沒架子而帶有親近感的字體。ITC Stone 字型家族中，包括有襯線、半襯線（Informal）的版本，基本骨骼結構都是完整統一的。而這是其中的無襯線體，由美國的薩姆納・斯通（Sumner Stone）所設計。

跟 Frutiger 和 Syntax 一樣，都是帶有人文感、溫暖氛圍的字體。這裡也附上同屬 ITC Stone 字型家族裡的襯線體版本供讀者參考。

ACERSaedor
ABCDEFGHIJKLMNOPQRSTUVWXYZ!?*&
abcdefghijklmnopqrstuvwxyz;"fifl¥12345678

ACERSaedors
ABCDEFGHIJKLMNOPQRSTUVWXYZ!?&*
abcdefghijklmnopqrstuvwxyz;"fifl¥1234567890-

2-4 沒有壞字體，卻有壞字型

適合葡萄酒標籤或祝賀卡等的優雅草書體，是不適合用於電話簿的。這跟字體設計的好壞無關，而是用法不對的關係。任何一種字體，都有適得其所的地方，如果說沒有萬能的字體存在，那麼相對地也沒有壞字體的存在。

但很遺憾的是，卻有品質糟的字型，我手邊就有幾個是這樣。這種就是不願意付給原作字體公司授權費，然後蒙混取個類似名稱的仿冒字型。特別廉價或附贈的字型也大多如此，有很多毫無道理的東西藏在裡頭。以下是從某個字型解說本的附錄字型中發現的幾個問題案例。

Savoy

fig GARÇON garçon

Sabon

fig GARÇON garçon

圖 56

1（圖 56）：「Savoy」是 Sabon 的仿冒字體。仔細觀察後發現不少缺陷，像是 fi 沒有好好地做連字處理、小寫字母 g 異常地扁平等，其中最致命的一點，就是附加重音的字母裡混雜著完全不同設計樣式的字母。現代有很多法語字母被用於商標裡，若你是客戶，這個設計費用你付得下去嗎？根本無法預料像這樣名稱詭異的廉價字型中，到底還潛藏了什麼莫名的文字。從結果看，實實在在地跟字體公司購買比較划算。例圖下行是由萊諾字體公司所出的正宗數位版本 Sabon。

Fashion Supreme

Fashion Supreme

圖 57

2（圖 57 ）：也有這種光明正大地冠上「Mistral」名稱的仿冒品，與萊諾字體公司從原廠取得版權並忠實數位化的 Mistral 相比，其中的差異再清楚不過。例圖上方的 Mistral 是出自某本書的附錄，不僅字形有些隨便，連小寫字母的相連處也沒處理好。

PARIS Boulangerie

PARIS Boulangerie

圖 58

3（圖 58 ）：原版的活字字體 Hobo 是帶有獨特氛圍的新藝術運動風格（ Art Nouveau ）標題字體。為了讓單字在混排小寫字母時不會過於凹凸不齊，於是將 x 字高的高度極端地拉高，再把小寫字母 g 和 p 等的下伸部縮至基線處，算是一個嶄新的設計。反觀例圖中上行的「Hobo」，不僅完全忽視這樣的設計概念，大寫字母的字間也處理得不好；下面那行 Linotype 的 Hobo 是忠實復刻 1910 年的原版。因此我們可以知道，即使是同樣名稱的字型，也不能太大意。此時「廠商的知名度」可以成為一個判斷的基準。畢竟大型字體公司在一開始就不會去經手來歷不明的字型，消費者就算買到有缺陷的字型，他們也會做好售後服務或賠償損失。字型是專業人士所使用的工具，沒有免費獲取的道理。

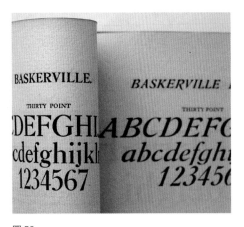

圖 59

2-5　各種 Garamond 和 Caslon

名稱相似的字體

名稱為 Garamond、Caslon、Bodoni 的數位字型有許多不同版本，但無法單從名稱上去證明是否正統，充其量只能理解「在過去有位這個名稱的活字製造商，近代的字體公司在製作這種氛圍的字體時，會以原本的作者名字來取相似的名稱」。這張圖是 1920 年左右某英國活字廠商的樣本（圖 59）。雖然將這種帶些新藝術運動風格的字體取名為「Baskerville」有點沒道理，其鑄造廠的廠長卻在樣本扉頁寫著這樣得意的一句話：「這裡頭收錄的，都是我的藝術作品」。或許在以前，就算取名如此隨意照樣行得通也說不定。此章節將試著把這樣的字體和正統派之間做比較。

古典字體

雖然克洛德・加拉蒙和威廉・卡斯隆等名字，如今都成為了字體名稱，但當時並不是他們以自己的名字來為這些活字命名的，最初只取了單純能表示活字尺寸的名稱。就在 20 世紀前半古典金屬活字的復刻正盛行時，各家活字鑄造廠開始推出屬於自己公司的「Garamond」、「Caslon」、「Bodoni」等字體，即便各家廠商的產品名稱一樣，設計上卻完全不同，但在進入數位化前並未產生混亂。比如說，因為萊諾和蒙納等的自動鉛字鑄造排版機構造完全不同，所以各家廠商在澆鑄字體時所用的母型字模並不相容。直到進入數位化時代，各家廠商的字體變得可以同時安裝在同一台電腦裡後，為了做出區別，才在字體名稱上冠上廠商的名字，像「Stempel Garamond」或「Bauer Bodoni」等。所以若要在字面上解釋「Stempel Garamond」的來歷，便是「德國的 Stempel 公司所製作的『Garamond』金屬活字的數位版本」。

不過英國蒙納字體公司所發售名為「Garamond」的活字字體，不是 16 世紀法國活字雕刻師克洛德・加拉蒙所製作的活字，而是把約百年之後的讓・雅農（Jean Jannon）活字誤認成加拉蒙的活字，以此為原型製作

而成。縱使這件事已廣為人知，其設計品質並未因此較差，所以在活字時代能見度還是很高。後來所發售的數位版本 Monotype Garamond 也幾乎承襲了一樣的設計。聽起來可能有點複雜，萊諾字體公司的 Granjon 字體，是被公認為復刻最正統的 Garamond 活字之一。另外，在歐美相當受歡迎，被作為內文字體用的 Sabon，也是以 Garamond 為參考原型，於 20 世紀所設計出來的字體，可以說是 Garamond 活字的復興。其實像這樣的例子不在少數，只是不容易從字體名稱上看出端倪而已。

Two Lines Great Primer.

Quousque tandem
abutere Catilina, p

SMALL PICA ROMAN No 2.

Quousque tandem abutêre, Catilina, patientia nostra? quam-
diu nos etiam furor iste tuus eludet? quem ad finem sese ef-
frenata jactabit audacia? nihilne te nocturnum præsidium

圖 60　威廉・卡斯隆於 18 世紀所製作的活字。相當廣為人知的是，這套活字雖然大型尺寸活字和內文用活字的設計明顯不同，但整個字型家族間還是保有相當的協調性。寫著 Two Lines Great Primer 的地方，相當於今日的 36 point；而寫著 Small Pica 的地方，則是相當於 11 point。

即使是忠於歷史原作，在設計上還是很難完全一模一樣。雖然同樣是復刻 Caslon 的金屬活字，但 Adobe Caslon 和 ITC Founders Caslon Twelve，就長得完全不一樣。首先，以前的活字字體每個尺寸都是手工雕刻，就算是原版活字也會根據尺寸的不同而造成字形有所差異（圖 60）。再者，製作廠商不同設計思想也不盡相同。對照重視實用性的 Adobe Caslon，ITC Founders Caslon 系列的設計甚至忠實地還原了過去的滲墨、飛白感等視覺要素，所以才會隨處可見粗細或設計不同而命名卻相似的字體。但各位讀者也不需要因此感到困惑，可以先去對照各種字體的獨特個性後再選用。接下來，我們來比較看看幾款同樣以 Garamond、Caslon、Bodoni 命名的現代數位字型。

Stempel Garamond

ACERSaedor
ACERSaedor

Stempel Garamond

德國 Stempel 公司於 1924 年所發表的活字字體。這是參照 1592 年克洛德‧加拉蒙的活字樣本所設計的，因而被當作正統派的 Garamond 活字，被廣泛使用在以書籍為主的各式設計上。後來併購 Stempel 公司的萊諾字體公司將其數位化，至今依然經常被用於內文。

Adobe Garamond

ACERSaedors
ACERSaedors

Adobe Garamond

此字體是以羅伯特‧斯林巴赫為首的美國 Adobe 公司設計團隊，同樣參照 16 世紀克洛德‧加拉蒙的活字所設計的。除了因易於閱讀且無特殊風格而被廣泛使用外，上伸部和下伸部偏長的設計，在標題使用上顯得清楚簡潔，也是受歡迎的原因之一。其字型家族收錄有小型大寫字母和曲飾字等豐富的變化版本。

Granjon

ACERSaedors
ACERSaedors

Granjon

這是參照 1592 年被用於書籍的克洛德‧加拉蒙的活字，將其設計為萊諾自動鉛字鑄造排版機專用的正統派 Garamond 活字。這套字體與加拉蒙同時期的活字雕刻師羅貝爾‧格郎容並無直接關係。

Garamond #3

ACERSaedors
ACERSaedors

Garamond #3

將美國莫里斯‧富勒‧本頓（ Morris Fuller Benton ）設計的 ATF Garamond 修正而成的蒙納自動鉛字鑄造排版機專用版本。與蒙納字體公司的「Garamond」同樣是以 17 世紀的讓‧雅農的活字為原型而製作的。

ITC Garamond

ACERSaedors
ACERSaedors

ITC Garamond

與克洛德‧加拉蒙所製作的活字原作完全不同。這是美國 Tony Stan 於 1977 年所設計的標題用字體，由於上伸部和下伸部非常短，以及過細的線條對比，因此不適合用於內文排版。與其說是 16 世紀的法國風格，不如說是 1970 年代的美國風格。在歐美也幾乎沒有人會把 ITC Garamond 當作正統派。

Adobe Caslon

ACERSaedors
ACERSaedosw

Adobe Caslon

這是美國 Adobe 公司的卡羅‧圖溫布利（Carol Twombly）在研究過好幾個 18 世紀中葉前後的 Caslon 活字樣本之後所進行的設計。襯線和髮線不會過細，是一個重視實用性、內文尺寸專用的設計。有 Bold 粗體等版本。

ITC Founders Caslon

ACERSaedors
ACERSaedosw
ffffffiffhft *ffffiiffiffhft*

ITC Founders Caslon

ACERSaedors
ACERSaedosw

ITC Founders Caslon

「Founders」是活字鑄造廠的意思。這是將 Caslon 字體的活字印刷品原物進行掃描，連活版印刷的飛白感也完整保留不加修整，直接字型化的字體，由 ITC 公司（International Typeface Corporation）上市。此字體的各個活字尺寸被分別做成不同字體，以此構成整個字型家族。像 Twelve 就相當於 12 point，而 Forty-Two 就是 42 point 的意思。沒有 Bold 粗體，且數字部分只有舊體數字，這是因為 Caslon 活字本來就沒有這些，但有增補 @ 或歐元等符號。

Caslon 540

ACERSaedor
ACERSaedosw

Caslon 540

美國活字廠商於 20 世紀初期所製作的標題用字體，將大型 Caslon 活字的特徵充分展現，帶有雅致感之餘，又隱約地透露著某種難以言喻的獨特個性。經常用於法國女性時尚雜誌當中。

ITC Caslon #224

ACERSaedor
ACERSaedos

ITC Caslon #224

具有 Caslon 大型活字風格特徵的標題用字體，與原版 Caslon 活字相差甚遠，且感覺較為平淡。特別常用於美國的大標題上。

Caslon Antique

ACERSaedors

Caslon Black

ACERSaedor

Caslon Antique、Caslon Black

這兩個字體都跟 18 世紀英國的 Caslon 活字沒有任何關係。

各種 Bodoni

Bauer Bodoni

ACERSaedors
ACERSaedors

Bauer Bodoni

自 1926 年於德國法蘭克福的 Bauer 活字鑄造廠發售以來，被公認為是各種 Bodoni 的金屬活字裡最好的版本。儘管活字版本順利重現了 Bodoni 活字具有的細緻曲線，後來的數位版本將髮線以直線來處理，所以比起 19 世紀的 Bodoni 活字，數位版本更貼近莫里斯‧富勒‧本頓的版本。適合用於標題。

ITC Bodoni Twelve

ACERSaedors
ACERSaedors

ITC Bodoni

為了更接近原版活字，這個字型家族裡的各個活字尺寸分別做成了不同的字體。這是知名字體設計師薩姆納‧斯通和吉姆‧帕金森（Jim Parkinson）等四人團隊特別遠赴義大利，參照博多尼親手刻的活字陽文字模和當初出版的樣本忠實復刻而成的。標題用的 Seventy-Two Italic 除了有一般的大寫字母外，還有曲飾字的版本，而這也是復刻自博多尼的活字設計。在現有的各種 Bodoni 字型當中，這個算是最接近原作的字體。另外，只要使用針對 12 point 用途所設計的 Twelve 或者更小尺寸的 Six 等版本，就不用擔心會有像其他 Bodoni 版本一樣有小尺寸難以閱讀的問題。

ITC Bodoni Seventy-Two

ACERSaedors
ACER Saedor

Bodoni

ACERSaedors
ACERSaedors

Bodoni

雖然是沒有冠上「某某 Bodoni」的 Bodoni，但卻是偏離詹巴蒂斯塔‧博多尼原作最多的設計。不過，先撇除是不是忠於原作這點，就具有近代氛圍感的標題字體來說，個人認為算是最成功且最受歡迎的「Bodoni」。這是將 20 世紀初期莫里斯‧富勒‧本頓所設計的標題用活字字體數位化而成的字型。

Poster Bodoni

ACERS aedors

Poster Bodoni

和博多尼的活字完全沒有任何關係的標題字體。

近代的字體

即使跟原圖相同，仔細對照過後還是會發現，廠商不同，細節也會不一樣。接下來要比較，20 世紀的字體當中有名的內文用字型。

Times Roman 和 Times New Roman

關於這套字體的開發經過，如同第 15 頁「1-3 難以單用理論難以闡明的世界」以及第 39 頁「2-3 值得信賴的經典字體」所寫。由參與《泰晤士報》報紙製作的萊諾字體公司和蒙納字體公司同時握有版權，1933 年起兩家公司分別開始對一般市場發售，他們的數位版本，也各自有些不同的地方，像萊諾字體公司版本的字型名稱為 Times，其義大利體的小寫字母 z 是依據斯坦利‧莫里森所監修的原作，有曲飾線般的設計；而蒙納字體公司版本的 Times New Roman，其義大利體的 z 則是直線般的設計，不過 Bold Italic 卻跟原本一樣保留了曲飾線的形狀。

Times Roman
ABCDEFGHIJKLMNOPQR STUVWXYZ
abcdefghijklmnopqrstuvwxyz
abcdefghijklmnopqrstuvwxyz

Times New Roman
ABCDEFGHIJKLMNOPQR STUVWXYZ
abcdefghijklmnopqrstuvwxyz
abcdefghijklmnopqrstuvwxyz

ITC Galliard CC 和 ITC Galliard

ITC Galliard CC
Galliard＊@¥%'

ITC Galliard
Galliard＊@¥%'

ITC Galliard Ultra Black
Galliard Ultra

兩種 Galliard 字體的比較。圖示第一行是第 40 頁所介紹的 Carter & Cone 公司版本，公司名稱縮寫「CC」，可以用來區別字型名稱；第二個則是萊諾字體公司以及一般字體公司所出的版本，字重種類繁多，甚至還有 Ultra Black。若將 ITC Galliard 和 ITC Galliard CC 的 Regular 字重拿來比較，會發現即使是一樣點數尺寸的字，其大小和文字的設計都有些差異。單就此字體而言，個人較推薦 Carter & Cone 公司的版本，因為這個版本的字體設計師馬修‧卡特（Matthew Carter），在 ITC 版本之後又更細心地將其數位化，單字排版方面的完成度會更優秀。

要怎麼讀這些難懂的名稱？

這裡所介紹的幾個字體名稱要怎麼唸比較好？關於這個問題，曾經也讓我相當困惑，於是直接跟設計師本人進行了確認。但就算是音譯也有界限，像英語單字 castle 就有美式唸法和英式唸法的不同，兩種都可通用無誤，這裡會將兩種情況一起表示。

譯注：中文音譯跟原文發音相比，必定有所出入，單純僅供參考。

Benguiat

Benguiat（貝恩奇亞特）：取自這款字體設計師的名字——Ed Benguiat。根據設計師本人的說法是「貝恩奇亞特」，不過「貝恩卡特」也可通用。

Nicolas Cochin

Nicolas Cochin（尼可拉斯・科尚）：以銅版畫家 Nicolas Cochin 命名的。

Fenice

Fenice（菲尼屈）：義大利語「不死鳥」的意思。也是威尼斯一家著名歌劇院的名字。

Koch Antiqua

Koch Antiqua（科赫・安提瓜）：為 20 世紀德國西洋書法家代表 Rudolf Koch 的作品。Antiqua 是德語「羅馬體」的意思。

Peignot

Peignot（佩尼奧）：為知名商業海報藝術家阿道夫・卡桑德拉（Adolphe Mouron Cassandre）的作品。由法國活字廠商 Deberny et Peignot 所發售。

Quay Sans

Quay Sans（奎伊・三子）：雖然英文單字 quay 的發音是 [kiː]，但這位字體設計師的名字是個例外，要發音為「奎伊」。

Novarese

Novarese（諾瓦雷塞）：和先前介紹的 Fenice 齊名，是 Aldo Novarese 的設計作品。

Veljovic

Veljovic（維遼約奇）：家 Jovica Veljovic 的設計。

Walbaum

Walbaum（瓦爾鮑姆）：德語「w」的發音相當於英語的「v」。

2-6 避免出糗的排版規範

歐文裡，有著經歷西方數百年而琢磨出的排版規範，簡單來說這是「為了幫助理解文章的規定」。必須避免以個人的喜好進行判斷，也不可為了符合當地民情而擅做改變。遵守排版規範絕不是單純死守舊習，而是讓讀者能夠方便從中找出頭緒進而有效傳達資訊。請先在這個地方花少許的工夫踩穩基礎，表現出身為專業人士的一面，再於字體排印設計世界盡情遨遊。

1. 草寫體不會只用大寫字母來排版

先撇開非正式的草書體，就一般來說，銅版印刷系的草書體或哥德體等，這些類別的字體是不會只用大寫字母來排版的，因為光要閱讀就有一定的難度（圖 61）。

2. 不要使用笨蛋引號

長相垂直的「"」在歐美被稱為「dumb quotes」（笨蛋引號），在 TDC 審查前的籌備會議中，便點出這是「最基本的門檻」（圖 62），所以使用笨蛋引號的設計師或字體設計師可以說是失格的。只要在稍微正式一點的文章裡出現笨蛋引號，就會在傳達上產生阻礙，即使原稿本來就如此，設計師也一定要將其更換為正確的引號。這個符號是在打字機時代，為了盡可能減少鍵盤上的按鍵數所做出的符號，而與其相近的符號還有表示英尺（feet）和英寸（inch）等長度單位的「角分符號」（圖 63），但這本來也應該是傾斜的才對，所以「"」在字體排印設計的世界裡可說是多餘的東西。引號裡還要追加引號時，則有如圖所示的兩種方式：以英國為大宗，如同日本和台灣的「」和『』般的引號用法（圖 64），以及美國等國家的用法（圖 65），兩派在使用順序上有所差異。

引號，除了在文章裡引用他人原話時使用以外，也可用在想表示「實際上並不是那樣」的意思，關於這點要稍微注意。比如說，字體排印設計相關專業書籍裡，Monotype Garamond 會寫成 Monotype 'Garamond'，像這樣的使用方式意指，這實際上並不是 16 世紀克洛德・加拉蒙活字的復刻，卻被取名為「Garamond」。

圖 61

"dumb quotes"

圖 62

6'2" long
(6 feet 2 inches long)

圖 63

"'Trust me,' I said.'

圖 64

"'Trust me,' I said."

圖 65

然而，如果是讀者相對陌生的外來語和強調語句，用義大利體是比較適當的方式，而不用引號。

德國的引號（圖 66）和法國的引號（圖 67）也長得不太一樣。在使用法國的引號時，請記得要在間隔處再加一個空格。

表示字母省略（can't = can not, it's = it is）和所有格（John's）的省略符號，和單引號的關引號長得一樣（圖 68）。相似符號還有重音符號的銳音符（圖 69），但在大部分的羅馬體裡，其形狀會跟省略符號有所差異，外形上角度會更傾斜，字寬也更空，所以很好判斷，而且銳音符是標在文字上頭用來表示發音變化，無法與引號或省略符號相互替換。

„Anführungszeichen"
圖 66

« Guillemets »
圖 67

can't John's
圖 68

´ (acute)
圖 69

figure flower
圖 70

figure flower
圖 71

office shuffle
圖 72

3. 不要忘記使用 fi 連字

古典的羅馬體當中，如果小寫字母 f 的後面遇到 i 和 l 時，會結成難看的黑塊（圖 70，特別是容易疊撞的 Centaur）。英語和法語的排版，若文章出現 fi 和 fl 時，將其替換成連字是應盡的義務（圖 71）。在活字時代的字型裡，大多附有 fi、fl、ff、ffi、ffl 這五種連字。

為專家而做的 Expert 集的特殊字型和 Open Type 裡，就具備了 ffi 等連字，使用起來可以獲得節奏感更好的排版效果（圖 72，Sabon Next Regular Alternate）。要是沒有的話，只能用 f 和 fi 的組合方式來排成 ffi。但若在內文排版上有一定講究，在選用字體時就必須將「該字體有無此特殊字種」納入考量。不過，若是遇到要把文字間距極端拉開的情況，不做連字處理反而看起來比較自然。

4. 義大利體的使用方法

小說及報告書等長篇文章的讀物，大多是以羅馬體排版。若是想讓強調的語句或外來語在文章裡更加醒目時，就需要用到義大利體。像是書籍之類文章有一定字數的歐文排版，若只有羅馬體是不夠用的，最起碼要搭配一款同一套字型家族裡的義大利體，內文字體才能真正發揮功能。

a famous "YOSEGI-ZAIKU" craftsman
圖 73

a famous *yosegi-zaiku* craftsman
圖 74

不熟悉歐文的我們，在排版文章時若出現想強調的語句（如外來語），多會像圖 73 這樣來排版。更糟的是外來語或姓名全部以大寫字母來處理之外還添加引號，這樣一來，只要在長篇文章裡重複出現的話，就會讓強調的程度過於強烈造成讀者反感。排版遇到姓名和地名時會同時用到大小寫字母，而對於英語圈人士來說不熟悉、未一般化的外來語，以義大利體來排版是最基本的常識（圖 74）。

Oh, you heard *that*, did you?
圖 75

words like *maison* or *du chef* are
圖 76

義大利體的使用方式有下列這幾種。

1：想強調特定語句時（圖 75）。在讀這個例句時，「that」的部分會有加強的語感，就像是「啊！你真的聽說了嗎？」的口氣。

2：外來語以及讀者不熟悉的單字（圖 76）。出現在英文裡的法語或日文單字等外來語大多是如此。如例句「像 maison 或 du chef 這類單字是指」的感覺。就像日文裡用片假名來表示法語一般，在羅馬體之中交錯使用義大利體。

*c.*1482

為何年號一開始的 c 是義大利體？
c.1482 的年號表示法，其實是 circa 1482 的縮寫，是「大約 1482 年」的意思。因為意為「大約」的 circa 是拉丁語的關係，所以 c 會用義大利體，但意思為「等等」的 etc. 明明也是拉丁語，卻是用羅馬體，這是因為即使原本是外來語，若是已成為普及英語單字的話就會使用羅馬體。關於這點，根據出版社的不同，在判斷上也會有微妙的差異。

3：文章中出現的書名、劇名及繪畫美術作品名等。圖 77 的《Printing Types》是書籍名稱，而圖 78 的《Guernica》則是作品名稱。

Updike's *Printing Types*, published in 1922

圖 77

Picasso's *Guernica*

圖 78

5. 連字號（hyphen），詞句是否要斷字

排版文章時，不論末行是否需要對齊，建議較長的詞都進行斷字分行。如果只因為討厭斷字而直接排版的話，整個排版反而會不易閱讀。例如，頭尾強制齊行時，會造成每行的密度都不同；而只靠左齊行時，右邊也會在換行時遇到行長過短而被誤認為是段落的結束（例如圖 79 倒數第三行的凹陷）等問題。只要不是連續數行都如此，連字號的斷字處理並不會造成閱讀上的困擾，所以該使用的時候請不要猶豫。像圖 80 這樣，使用連字號讓文章區塊的右側有著剛好的凹凸程度較為理想。

much would be gained. We could then take for granted many of the attributes of good setting and machining which at present can only be obtained by swimming very much against the current.

　　The sermon of careful letter-spacing has been preached often and by many. Its principles are not difficult to understand. In practice, however, this important matter is greatly neglected. Subtle adjustments are of the essence of good book design, and the need for them is not lessend by the fact that only one in a thousand eyes

圖 79：不良範例，下起第三行。

遇到較長的詞也不斷字分行的話，便會造成這樣大的凹陷。

much would be gained. We could then take for granted many of the attributes of good setting and machining which at present can only be obtained by swimming very much against the current.

　　The sermon of careful letter-spacing has been preached often and by many. Its principles are not difficult to understand. In practice, however, this important matter is greatly neglected. Subtle adjust-ments are of the essence of good book design, and the need for them is not lessend by the fact that only one in a thousand eyes which

圖 80：良好範例

斷字時要以音節的完整性，以及避免因斷行產生不必要的誤解為原則，並不是隨意從任何地方截斷都可以。所以說，一邊對照字典，一邊慎重確認可以斷行的地方是有其必要的。

連字號還有一個功能是「將兩個以上的單字組合成一個單字」，也就是把人名、公司名以及地名等，兩個無法單獨成立的名稱，用連字號來複合成同一個。例如：Jean-Jacques Rousseau（讓‧雅克‧盧梭）、Rolls-Royce（勞斯萊斯）、Baden-Baden（巴登－巴登，德國南部的某城鎮名）、Stratford-upon-Avon（埃文河畔斯特拉特福，英格蘭中部的某城鎮名）。

- Trajanus

= Wilhelm Klingspor Gotisch

大致上文書軟體都會有基本的自動斷字功能，但若要講究閱讀舒適的排版，還是需要細微地調整。以連字號來複合的單字，像「non-existent」（不存在）或「up-to-date」（最新）等，遇到要斷字分行的地方，要避免再增加不必要的連字號。舉例來說，像 interface 這個單字，以 inter- 的方式來換行是沒有問題的，但若遇到像 user-friendly-interface 這樣的單字，則不能以 user-friendly-inter-face 這樣的方式斷行，而是得從原先有的兩個連字號處選其一來斷行。

連字號也有各種不同的設計（圖 81）。此節的例文全是以 Stempel Garamond 來排版的。

en dash

n–n

6. dash（連接號和破折號）

有兩種 dash，一種是較短的半形 en dash（連接號），另一種則是較長的全形 em dash（破折號）（圖 82）。即使發現原稿是以 hyphen（或兩個 hyphen）來替代 en dash，設計師也要根據內容來判斷是否有必要換成正確的 dash。en dash 的輸入按鍵為 option ＋ -、em dash 則是 option ＋ shift ＋ -（Mac US 鍵盤規格）。

em dash

n—n

hyphen

n-n

圖 82

see pages 36–38
1712–9, 1712–68, 1712–1804
Monday–Friday
10:00–17:00

圖 83

en dash（連接號）的使用方法有以下幾種。如圖 83，用在數字、時間、星期裡頭時，代表「起始」的意思，前後不需額外加入空格，也可以想成是日文或中文所使用的「～」之處。「～」符號在歐文當中其實是用於數學符號裡，而不是表示「起始」的意思。表示期間的時候，若要縮寫年分，則如圖示第二行，按照順序為「1712 年至 1719 年」、「1712 年至 1768 年」、「1712 年至 1804 年」。這裡所使用的數字是適合在長篇文章排版裡與小寫字母搭配的舊體數字。（舊體數字的使用方法請參照第 85 頁）

Brown–Smith theory
Brown-Smith theory
圖 84

Berlin–Baden-Baden
圖 85

另外，若用於數個人名之間或數個地名之間，例如「由布朗和史密斯兩人共同提倡」是像 Brown–Smith theory 這樣前後不加空格以連接號來相連。假如此處改成連字號的話，則意思會變為「布朗史密斯」這一個人的學說了（圖 84）。圖 85 是「柏林市和巴登 - 巴登市之間」；在標示鐵路和道路時意思則是「連結柏林和巴登 - 巴登的路線」（圖 86）。這個例子明確地指出了連接號以及連字號的用途。

Hannover–Hamburg-Harburg 153 km/h,
Osnabrück–Hamburg-Harburg 144 km/h
einem Zwischenhalt,
Bremen–Münster 138 km/h mit einem

圖 86：出自鐵路相關的書籍。寫著漢諾威和漢堡＝哈爾堡之間的最高時速。用連字號做連接的「漢堡＝哈爾堡」代表是一個車站的意思，而表示「漢諾威車站和另一個車站之間」則用 en dash（連接號）。

en dash（連接號）還有一個用法是作為文章間斷和語氣轉折之用，而這時就會在前後加入空格。也有人建議此種情況適合用 em dash（破折號）前後不加空格的編排方式，而此種方式較有書籍的感覺（圖 87）。歐文字體的 dash 設計和字寬，根據不同字體各有差異。若是字體裡收錄的 em dash（破折號）看起來過長的話，就需要調整長度。

Ah—yes—I see what you mean.
You're starting tonight—secretly.
圖 87

住在德國正被德語環繞的我，開始思考一件事情，那就是德語單字的長度和形狀跟英語圈有著很大的差異。

舉例來說，「防火門」在德語裡是一個複合的單字「Feuerschutztür」，分開唸為「Feuer-schutz-tür」，也就是火、防、門的意思。因為有不少像這樣把幾個單字複合成一個的長單字，所以字寬狹長的字體在德國比較受歡迎。還有，德語裡也常有同一個字母連續出現三次的情況，像「Betttücher」（床單）是 Bett（床）和 tücher（布）的複合單字，而「Schifffarht」（航海）是 Schiff（船）和 fahrt（交通工具的移動）。另外也會常見到，結尾為 ff 的單字後面遇到起始為 b 或 k 的單字時，會複合成 ffb 或 ffk。也因為如此，會看到不少德國的字體，其小寫字母 f 的頭都有點短小。

正因為這樣，即使原本想好好地閱讀報章雜誌，最後也會不自覺地開始一直尋找這些東西而記不得內容究竟寫了些什麼。

Die Arbeitsbeschaffungsmaßnahmen sind seit längerem um-

無法完整塞進報紙專欄寬度的單字。可譯為「就業輔導」吧。

Struck im Krankenhaus

Berlin (AP) – Verteidigungsminister Peter Struck ist nach einem Schwächeanfall zur Behandlung in ein Berliner Krankenhaus gebracht worden. Sein Sprecher Norbert Bicher sagte, Struck befinde sich auf dem Weg der Genesung, brauche aber noch Ruhe. Eine Reise nach Afghanistan und Usbekistan, die am 18. Juni beginnen sollte, werde vermutlich abgesagt. Der 61-jährige Struck war Anfang der Woche von einer Reise Dschibuti und Israel zurückgekehrt.

全篇以連字號來換行的新聞報導，卻意外地不難閱讀。就如本書第 2 章所寫，與其讓單字之間的空白和行尾參差不齊，直接換行會比較好。

Die „Heimatstube" unternimmt eine Schifffahrt

連續出現三次的 f。若這是以 Centaur 這類字體來排版的話，恐怕會產生疊撞的情形。在 20 世紀前半德國活字廠商的樣本型錄上，會發現很多「沒有突出部分的 f 字母」這樣的宣傳標語。

歐文字體的選用
欧文書体の選び方

1883 年倫敦一家劇場的傳單。而後，英國開始進入維多利亞王朝，這種風格也跟著加速擴展。什麼樣的字型會讓人聯想起這個時代，就是接下來這個章節「從時代來選用字體」所要講的。

3-1　從時代來選用字體

選用與時代相符的字體，也是設計師的重要工作，有時就像電影導演般，為了配合某時代感的演出，得選擇合適的舞台、戲服，甚至是音樂等。此章節會將西洋史粗略地劃分成幾個時期，試著舉例那些特別帶有某個時代氛圍感的字體。不過像 Times Roman 這樣的字體，並不會因為設計於 1930 年代就讓人覺得擁有那個時代的氣息，所以這類一般化且用於多個不同時代的字體就不放進此節範圍。但也有字體正好相反，例如設計於 20 世紀，卻帶有中世紀的氛圍，或者在上市數十年之後才開始流行，而被世人定調為該時代的代表字體。這點其實和音樂、時尚等是相通的。

請成為一個能透過字體自由地操控氛圍，彷彿讓讀者進入時空隧道般的導演吧。

紀元前至 4 世紀
- **Rusticana**
- **Herculanum**
- **Pompeijana**
- **Trajan**
- **Stempel Schneidler Roman**

這是個只有大寫字母的時代。腓尼基文字被古希臘人借用後傳至後來的古羅馬帝國，並逐漸演變至與現在的大寫字母相差無幾的形狀。這時的拉丁字母裡頭，尚未有 J、U、W 等文字，阿拉伯數字也還未傳入當時的歐洲。不過，這裡所介紹的字型都有確實收錄，不用擔心沒有這些文字可以使用。雖然 Stempel Schneidler Roman 字體裡附有小寫字母，但若要營造與這個時代相符的氛圍，還是要用大寫字母比較好。Rusticana、Trajan、Stempel Schneidler Roman 是刻於石碑上的文字，而 Herculanum、Pompeijana 這兩種字體則是參照手寫的羅馬體而來。

RUSTICANA

HERCULANUM

POMPEIJANA

TRAJAN

STEMPEL
SCHNEIDLER

OMNIA
Hammer
Unziale

- **Omnia**
- **Hammer Unziale**

這種像是用平頭筆所寫的文字叫 Uncial（安色爾體），原意是高度為 1 英寸的文字。字母形狀還處於大寫和小寫之間的階段。Omnia 是只有大寫字母的字體，Hammer Unziale 則是為了使用方便，所以同時收錄大寫和小寫文字。American Uncial 也幾乎是相同的設計。從這之後到 19 世紀的字體，幾乎都是參照模仿該時代的手寫文字而來的。因此，在理解字體變遷上，也需要一些西洋書法的知識。

Carolina

9 世紀（中世紀）

- **Carolina**

在稱為「卡洛林體」的書寫體被創造後，才有了接近現今小寫字母的字母，大小寫字母自此開始被搭配使用。而 Carolina 這套字體即是將卡洛林書寫體字型化而來。

Duc De Berry
Notre Dame
Alte Schwabacher
Wilhelm Klingspor Gotisch

13 世紀至 14 世紀（哥德樣式）

- **Duc De Berry**
- **Notre Dame**
- **Alte Schwabacher**
- **Wilhelm Klingspor Gotisch**

歐洲阿爾卑斯山以北的文字寬度狹長、濃黑且有稜有角。這些字體都是使用平頭筆書寫，因為濃黑而稱為 blackletter（黑體字），另外也以有「野蠻」之意的 gothic（哥德體）稱呼。德國到 20 世紀中葉為止，都將其當作內文的標準字體使用，所以在日本也被稱為「德語文字」。

- **Poetica**
- **Centaur**
- **Legacy**
- **Adobe Jenson**

Poetica Poetica
Centaur &
Centaur Italic
Legacy Serif
Adobe Jenson

在歐洲南部，字體的使用上傾向簡潔的人文主義字體（humanist），成為了現今羅馬體的源頭。另外，義大利體也差不多在這個時期誕生，但當時是被當作與羅馬體完全不同的字體獨立使用。

Poetica、Centaur Italic 是汲取了當時義大利書法家風格的字體。而這個時期的德國則多使用哥德體。古騰堡（Johannes Gutenberg）以活版來印刷《聖經》時，用的也是哥德體，在同時期的義大利，則是人文主義字體和義大利體的活字被大量生產。這裡舉的例子當中，除了 Poetica 以外，都是參照當時義大利活字製作者尼古拉‧詹森的活字而設計的。

PVRG.

Vidi, che li non si quetaua il core;
Ne piu salir potes' in quella uita:
Perche di questa in me s'accese am
F in a quel punto misera et partita
Da Dio anima fui del tutto auara:
Hor, come uedi, qui ne son punita.
Quel, ch'auaritia fa, qui si dichiara
In purgation de l'anime conuerse:
Et nulla pena il monte ha piu am
S i come l'occh o nostro non s'aderse
In alto fisso a le cose terrene;
Cosi giustitia qui a terra il merse.
C om' auaritia spense a ciascun bene

最早的義大利體活字。由威尼斯的印刷家阿爾杜斯‧馬努提烏斯（Aldus Manutius）於 1501 年時製作。

- **Galliard**
- **Janson**

Galliard
Janson

很多舊式羅馬體都屬於這個時期的風格。雖然因為 Galliard、Janson 帶有手工活字的粗獷風格而在此介紹，但這兩個字體也常用於現代的書籍內文裡，並不限於這個年代。

Snell Roundhand
Shelley Script
Linoscript

Cochin

Baskerville

 Old Face

Linotype Didot

18 世紀（洛可可樣式）

- **Snell Roundhand**
- **Shelley Script**
- **Linoscript**
- **Cochin**
- **Baskerville Old Face**
- **Linotype Didot**

這個時期是稱作「Copperplate Script」（銅版印刷系草書體）的纖細書寫體的全盛時期，此字體誕生於 17 世紀末。Snell Roundhand 便是那時期習字教材的風格。另外，舊式羅馬體的粗細對比也在此時期變得明顯，現代羅馬體因而誕生。18 世紀後期，製紙和印刷技術隨著英國工業革命的進展也往前一大步，因此開始有辦法在髮線上追求極細的設計，Linotype Didot 和 Bodoni 的字體等，都是其中的代表。Baskerville Old Face 則是舊式羅馬體和現代羅馬體之間的過渡體。

Thorowgood
Egyptian
Playbill
MADAME
HAWTHORN
Carlton
Bernhard
Franklin Gothic

19 世紀（維多利亞王朝時代）

- **Thorowgood**
- **Egyptian**
- **Playbill**
- **Madame**
- **Hawthorn**
- **Carlton**
- **Bernhard**
- **Franklin Gothic**

在維多利亞王朝時代的英國，活字印刷的廣告傳單變得普及，可以吸引目光的強烈粗黑線條設計以及精緻的裝飾字體開始流行。無襯線體的活字也誕生於這個時期前後，只是製作上還不夠細緻，因此尚只能作為標題字體使用。Thorowgood 是代表這個時期英國的活字字體，而這裡所介紹的是類似用於傳單插畫上的活字字體 Thorowgood Italic。有著厚襯線的 Egyptian 和 Playbill，也是常在西部片登場的字體，Playbill 有「戲劇傳單」的意思。Franklin Gothic 是帶有工業革命時期粗獷感的無襯線字體。

RENNIE MACKINTOSH

Arnold Boecklin

Eckmann

Auriol

METROPOLITAIN

19 世紀末至 20 世紀初（包浩斯運動）

- Rennie Mackintosh
- Arnold Boecklin
- Eckmann
- Auriol
- Metropolitain

Rennie Mackintosh 字體是參照英國美術工藝運動（ The Arts & Crafts Movement ）的領袖──工藝家查爾斯‧雷尼‧麥金托什（ Charles Rennie Mackintosh ）的美術字而來。而其他字體主要是在歐洲流行的新藝術運動樣式（ Art Nouveau ）活字字體的數位版本。

Auriol 是當時的藝術家喬治‧奧里奧爾（ George Auriol ）所做的活字字體的數位版本，Metropolitain 則會讓人聯想起著名的巴黎地下鐵入口文字。

BROADWAY

Futura

Kabel

Koloss

Bernhard Fashion

Bernhard Modern

STENBERG INLINE

1920 年代至 30 年代

- Broadway
- Futura
- Kabel
- Koloss
- Bernhard Fashion
- Bernhard Modern
- Stenberg Inline

因為包浩斯運動和裝飾藝術樣式（ Art Deco ）的影響，這個時期產出了不少大量運用幾何線條的字體。Broadway 是帶有美國風格的字體，而 Kabel 則是具有德國的氛圍。ITC Stenberg 字體是從俄羅斯前衛派海報畫家斯坦伯格兄弟（ Stenberg brothers ）的文字上得到靈感而來的。

Brush Script

Flash

Mistral

BANCO

Dom Casual

1940 年代至 50 年代

- **Brush Script**
- **Flash**
- **Mistral**
- **Banco**
- **Dom Casual**

因為這時期以廣告為中心，大量運用了以筆刷書寫的美術字，所以活字字體也流行起輕鬆休閒的草書體。另外，像 Helvetica 這類無任何裝飾的無襯線字體，也隨著瑞士國際風格運動（International Typographic Style/Swiss Style）的興起開始爆炸性地流行起來。

Eurostile

Promotor

MOJO

Bottleneck

Amelia

1960 年代

- **Eurostile**
- **Promotor**
- **Mojo**
- **Bottleneck**
- **Amelia**

裝飾藝術樣式、新藝術運動開始復興，因此這時期的人們流行將 19 世紀末風格的裝飾字體和迷幻風的色彩搭配使用。Amelia 是帶有電腦風格的設計。

演唱會海報（局部），Victor Moscoso 作。1967 年。

Avant Garde Gothic

American Typewriter

Benguiat

Zipper

1970 年代
- **Avant Garde Gothic**
- **American Typewriter**
- **Benguiat**
- **Zipper**

在美國，由視覺表現風格獨樹一格的赫伯・盧巴林（Herb Lubalin）所設立的 ITC 公司，催生了不少大受歡迎的字體。著名的商標「I ❤ NY」便是使用 American Typewriter。

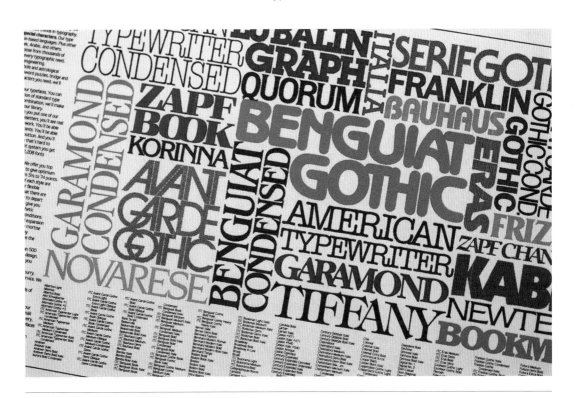

Chwast Buffalo

Industria

INSIGNIA

1980 年代
- **Chwast Buffalo**
- **Industria**
- **Insignia**

活躍於這個時代的知名設計師的字型。Chwast Buffalo 是西摩・切瓦斯特（Seymour Chwast）的設計，其他的則是內維爾・布羅迪（Neville Brody）的設計。

3-2 從國家印象來選用字體

雖然這章節寫的是關於字體所帶有的國家風情，但也不需要死板地認為「這款字體是英國設計師所做的，就不適用於其他國家」。過度重視字體的出生地，只會讓表現空間受到局限，所以在講究上適度即可。

例如，當被問到「義大利餐廳可以使用德國的文字嗎？」時，答案會根據「德國的文字」所指的意思或那間餐廳想要營造的氛圍等有所不同。在日本稱為「德語文字」的粗黑哥德體，是中世紀時阿爾卑斯山脈以北地區的人們喜愛使用的。因此，若是想給人傳達義大利或地中海風情的話，容易讓人聯想到冷酷寒冬地區的德語文字就不適合。不過，若是想呈現近代感的義大利餐廳，20 世紀產自德國的 Futura 或許是不錯的選擇，畢竟 Futura 在設計上帶有的「合理」、「簡潔」等印象多過於其給人的德國味。這類的例子還有很多，像原先產自英國的 Caslon 540 和 Baskerville，就常出現在法國的女性時尚雜誌；而產自法國的 Mistral，也常見於德國。曾和一位知名的英國平面設計師聊起關於字體氛圍的話題，他清楚 Optima 和 Palatino 是德國赫爾曼·察普夫的設計，卻也同意這兩種都是「適合法語排版的字體」。

要掌握國家氛圍的最好方法，就是「大量參考 20 世紀前期的海外印刷品」。因為活字時代與現在不同，當時的報章雜誌大多是以當地公司的活字來排版，就連書寫文字都有著那個國家獨有的寫法和特色。

關於特定國家印象強烈的字體，這裡所寫的只是大致上的基準，絕不是指這是「只有那個國家才能使用的字體」，而是像「如果需要尋找法國或義大利氛圍的字體時，那麼典型的德國風哥德體 Wilhelm Klingspor Gotisch 或許就不是很適合」這樣的意思。原則上，這些只是參考，版面安排等其他因素也要一併納入考量。而算是中性的字體有 Helvetica、Times Roman、Univers、Futura、Palatino、Frutiger、Minion、Myriad、Avenir、Eurostile 等。

如何巧妙地詮釋運用字體所醞釀出的氛圍，是字體排印設計的基本，也值得設計師們多加玩味。

有英國風情的字體

- **Perpetua**
- **Big Caslon**
- **Old English**
- **Gill Sans**

Perpetua

ACRSadefost
Eadefghipy&*Eadefghipy*&

Big Caslon

ACRSadefost
Eabcdefghijklmnopqrsty&

Old English

ACRSadefost
Eabcdefghijklmnoprstyz&

Gill Sans

ACRSadefost
Eadefghipy&*Eadefghipy*&

有德國風情的字體

- **Tiemann**
- **Kabel**
- **Wilhelm Klingspor Gotisch**

Tiemann

ACRSadefost
Eabcdefghijklmnoprstyz&

Kabel Light

ACRSadefostw
Eabcdefghijklmnoprstuvyz&

Wilhelm Klingspor Gotisch

ACRSadeforstw
Eabcdefghijklmnopqrstuvwxyz&

Antique Olive

ACRSadefost
Eadefghipy&*Eadefghipy&*

Linotype Didot

ACRSadefost
Eadefghipy&*Eadefghipy&*

Cochin

ACRSadefost
Eadefghipy&*Eadefghipy&*

有法國風情的字體
- **Antique Olive**
- **Linotype Didot**
- **Cochin**

Dante

ACRSadefost
Eadefghipy&*Eadefghipy&*

Centaur

ACRSadefost
Eadefghipy&*Eadefghipy&*

有義大利風情的字體
- **Dante**
- **Centaur**

Cooper Black

ACRSadefot
Eabcdefghijklmnopty&

American Typewriter

ACRSadefost
Eabcdefghijklmnopqrsty&

Kaufmann

ACRSadefghiost
Eabcdefghijklmnopqrstuyz&123

Metroblack

ACRSadefost
Eabcdefghijklmnopqrstuyz&

Iris

ABCDEFGHIJKLMNOPQRSTUVWXYZ&

有美國風情的字體
- **Cooper Black**
- **American Typewriter**
- **Kaufmann**
- **Metroblack**
- **Iris**

3-3　從氛圍來選用字體

除了前述的時代和國家風情，還有一些字體適合用來表現「高級感」或「親切感」等印象。此章節以旅館為例，參考了多年來我所看到的海外旅館導覽和餐廳菜單，將這類字體進行整理。

以「奢華、優雅」為訴求、帶有高級感的旅館

說到旅館和餐廳的高級感，大部分和「傳統、古典感」脫不了關係。帶有古典優雅印象的羅馬體，應該會和奢華的內裝以及家具非常相襯；在導覽招牌等的標識上使用 Walbaum、Bodoni、Optima 時會敞開間隔，確保一定的可讀性；而重視氣氛的餐廳菜單，會使用雅致的草書體。Snell Roundhand 和 Shelley Script 帶有英國風味，而 Linoscript 和 Cochin 則具有法國情調。

Walbaum
ACERSaedors123
Bodoni
ACERSaedors123
Optima nova
ACERSaedors123
Snell Roundhand
Restaurant 123
Shelley Script
Restaurant123
Linoscript
Restaurant 123
Cochin Italic
Restaurant 123

- Walbaum
- Bodoni
- Optima nova
- Snell Roundhand
- Shelley Script
- Linoscript
- Cochin

以「文藝氣息」為訴求的小型旅館

座落時髦地段，以平易近人且美味的咖啡店或小酒館為賣點的小型旅館等場所，可以嘗試親和度高或帶點玩心的字型來表現。在這裡，我試著選用了一些相對來說女性可能比較會喜歡的字體。

Electra
ACERSaedors123
Linotype Syntax
ACERSaedors123
Bernhard Modern Italic
ACERSaedors123

- Electra
- Syntax
- Bernhard Modern

Mistral

Restaurant 123

Present

Restaurant 123

Braganza

Restaurant 123

而咖啡店或小酒館，可以考慮以下這類更能傳達手工感和親近感的字體。

- Mistral
- Present
- Braganza

以「平靜、舒適」為訴求的連鎖旅館

連鎖旅館比起奢華更注重舒適感，加上價格合理而讓人想多次光臨。因此在字體的選用上，可以朝向非正式卻也不過於輕浮的字體，營造出如同日常便服般的輕鬆感覺。

- Stempel Garamond
- Sabon
- Helvetica Neue
- Frutiger

Stempel Garamond

ACERSaedors123

Sabon

ACERSaedors123

Helvetica Neue

ACERSaedors123

Frutiger 55

ACERSaedors123

以「設計感」為訴求而帶有摩登感的設計旅店

若是主打機能完備、現代印象的設計旅館，那麼帶有冷冽感的無襯線字體或許是不錯的選擇，也推薦搭配沒有過多裝飾的羅馬體。

- Centennial
- Swift
- Avenir
- Univers

Centennial

ACERSaedors123

Swift

ACERSaedors123

Avenir Next

ACERSaedors123

Linotype Univers

ACERSaedors123

享受歐文字體樂趣的方法
欧文書体の楽しみ方

用油漆徒手寫的文字，這大概是堅守著古時候草書體寫法的招牌師傅的作品吧。小寫字母 i 左側的起筆處，顯露出傳統的深度。近來各種字體備有許多變化版本，只要靈活運用，就能夠確實表現出傳統和躍動感，而這正是接下來這個章節所要介紹的。

4-1　更進階的使用方法

以 2-6「避免出糗的排版規範」為基礎，接下來要介紹更進階的排版原則和應用方法。雖然小型大寫字母和舊體數字應該不到需要納入排版原則的程度，但為了能更接近正統的歐文內文排版，還是需要具備相當程度的理解才行。

靈活運用大小寫字母

我們在閱讀漢字時，即使不看透每一筆畫，只要瞬間抓住大概的字形輪廓就能讀懂。歐文的內文也是一樣，閱讀時並不會逐字閱讀，而是直接從整個單字的形狀判斷意義。

WARNING: NEVER REMOVE THE TOP COVER FROM THE UNIT. SERIOUS INJURY MAY OCCUR IF THE SYSTEM IS OPERATED WITHOUT THE TOP COVER.

圖 1

Warning: Never Remove The Top Cover From The Unit. Serious Injury May Occur If The System Is Operated Without The Top Cover.

圖 2

WARNING: Never remove the top cover from the unit. Serious injury may occur if the system is operated without the top cover.

圖 3

圖 1：全以 Helvetica Neue 77 Bold Condensed 的大寫字母排版的警告文案例。雖然有強調的效果，但在連續閱讀幾個單字後，便會開始感到疲倦。這是因為，只以大寫排版的話，每個單字的輪廓都是相似的長方方形而沒有各自特徵，閱讀時必須來回移動視線進行確認，導致需要更高的專注力。因此，長篇文章非常不推薦全部用大寫排版。

圖 2：還有一種做法是每個單字字首全部大寫。這類用法常見於報章雜誌的標題，雖然也有強調的效果，但在使用時還是有單字數的限制，用於較長的文章裡不僅效果不彰，而且也難以閱讀。

圖 3：只在最一開始的「WARNING」以大寫字母表示，使其帶有強烈的警告意味，之後的部分只有句子開頭及專有名詞才大寫，這樣的排版方法效果不錯也容易閱讀。

圖 4：小寫比大寫更容易展現各個單字的特徵。當然，並不是所有的小寫都有明顯上下高低差，但小寫的單字在文章裡出現時，閱讀時會特別顯眼。

OPERATED operated

圖 4 「小寫字母……，因為在筆畫上有高低的突出特徵，所以會給人各種不同的印象。……也就是說，就像看到眼前擺滿各種不同的『畫作』，一眼就可以迅速辨別出其意義。」這段文字出自本多勝一《日語的作文技巧》，朝日文庫版第 128 頁。即使不是設計師，只要是像這樣對文章閱讀很小心的人，也會對這些小地方特別敏感。

在英語裡，因為專有名詞的字首會大寫，所以有時會因此產生不同的含義。「the white house」指的只是「白色的家」；但「the White House」將字首以大寫表示，則指的是「美國白宮」。

也有一種情況，是為了呈現莊嚴感而只使用大寫字母，例如標題文字。這時會將文字間距稍微放寬。詳細請參考 4-3「製作者和使用者的文字間距微調」。

圖5　ATLANTIC OCEAN

圖6　ATLANTIC OCEAN

圖7　*ATLANTIC OCEAN*

圖8　*ATLANTIC OCEAN*

ATLANTIC OCEAN

圖 5：只有大寫的標題。滿排設定的 Caslon 540（預設字間）。

圖 6：將文字間距放寬至 50/1000 em 單位量後，看起來比較寬鬆舒適。

圖 7：不過有些種類的字體，只以大寫來排版時需要特別注意。像是保留 18 世紀標題活字字體風格的 Caslon 540 Italic，雖然其特殊風格受到許多人喜愛，但義大利體的各個大寫字母傾斜角度不一，可能會讓版面看起來不是很整齊。

圖 8：以 Adobe Caslon Swash Caps 進行排版的例子，其大寫曲飾字的使用方式卻不是很好。大寫曲飾字並不適合用在單字的中間。若要使用，如圖中第二例，只在字首的部分使用 Swash Caps，之後的以 Adobe Caslon Italic 來排版就可以了。

小型大寫字母（ small cap ）

建議同時備有一套幾乎與小寫字母的 x 字高一樣小的「小型大寫字母」字型（圖 9）（注）。雖然使用上並不如義大利體一般有確切的準則，但多用於小說等文章的開頭、各字首縮寫所組成的團體名簡稱、西曆年號的 BC、AD 等（圖 10 ）。

注：一般來說，會比小寫字母的 x 字高來得高一點。

Stempel Garamond
STEMPEL GARAMOND SMALL CAPS

圖 9

the ISO character set
the fifth century BC

圖 10

Linotype Syntax
LINOTYPE SYNTAX SMALL CAPS

圖 11

TRUE SMALL CAPS

真正的 small cap

FALSE SMALL CAPS

假冒的 small cap

圖 12

不同於單純的大寫字母排列，這樣的表記法不會破壞閱讀的韻律感，因此看起來會有種安穩感。而與大寫字母相同，排版時基本上會拉開一定程度的間距。過去附有小型大寫字母的大多是內文用的襯線字體，但近來備有小型大寫字母的無襯線字體也變多了（圖 11 ）。

小型大寫字母不僅是將大寫字母縮小而已，還得考慮其線條粗細是否能跟小寫字母相襯，也會稍微增加字寬。若只是單純將大寫字母縮小，這種假冒小型大寫字母除了線條過細，排版上也會造成黑色濃度不均的問題，看起來並不美觀（圖 12 ）。

人名的寫法

在文章排版裡，若是將名字全部以大寫表示，不僅過於凸顯，還有可能讓人誤以為是縮寫簡稱。「小田（Oda）去拜訪了世界衛生組織」這個句子若要讓人更易理解，應該只將姓氏的字首大寫，組織的簡稱改用小型大寫字母，這是較為一般的做法（圖13）。

ODA visited the WHO headquarters.
Oda visited the WHO headquarters.

圖13

Frank Lloyd Wright
Wright, Frank Lloyd

圖14

Dr John D Smith
Dr. John D. Smith
John D Smith MA

圖15

four-digit figures
for fifty years

圖16

the twentieth century

圖17

21 April 1928　April 21, 1928

圖18

另外，文章中的人名表示雖然一般是「先名後姓」（圖14上），但也有「先姓後名」這樣的順序（圖14下）。姓氏放在前面比較便於搜尋，只是此時在姓氏之後需加上逗號。

省略中間名和頭銜時，不加句號的英式寫法給人俐落的印象感。在 Mrs、Mr、Dr 等縮寫時也是一樣。而在省略處加上句號的寫法，主要是在美國使用。會說「主要」是因為這並沒有嚴密的規定，因此不能完全以國家劃分。不過，句號的有無請通篇統一。另外，附於名字之後的頭銜縮寫，比起大寫字母，使用小型大寫字母會比較順眼（圖15）。

文章裡的數字使用方法

在說明不同種類的數字之前，先一起來思考「要用數字還是文字」這件事吧。文章當中，未滿100的數字，一般會使用文字表示（圖16）。尤其是10以下的數字和「百分比」，只要不是科學文獻或統計上的數量表示，一般便會使用像「ten per cent」這樣以文字表示。

「世紀」一般在文章裡也是使用文字表示（圖17）。

西元紀年、日期等是以數字表示。在順序上，英式為「日月年」；而美式為「月日年」，在日的後面會加上逗號（圖18）。

in just twenty trees they found more than 500 species of insects

the dictionary contained 43,000 words

圖19

100以上的數量，通常是使用數字表示（圖19）。

Oldstyle Figures
1234567890

圖 20

Established 1876

圖 21

LINING FIGURES
1234567890

LINING FIGURES
1234567890

圖 22

ESTABLISHED 1876

圖 23

T7E5 **T7E5**

圖 24

Trajanus 1234567890

圖 25

Linotype Didot OsF
1234567890

圖 26

被稱為「舊體數字」的數字（圖 20），是為了能夠融入小寫字母排版的文章裡而不會過於突兀的設計，特別常用於長篇內文的讀物中。除了長篇內文外，若是在大小寫混用的單字之後要加上年分等數字時（圖 21），用舊體數字來搭配也會顯得較為協調。

等高數字（ lining figures ）則是高度一致的數字（圖 22）。因為在一般的目錄、年報、報紙、經濟相關的雜誌等，即使數字在文章裡較為顯眼也沒有關係，所以會使用同樣高度的等高數字。另外，也用於全部是大寫字母的情況（圖 23）。是否有注意到一般字體的等高數字會比大寫字母來得低一些（圖 24）？ Trajanus 字體的等高數字更看得出那樣的差異（圖 25）。這些設計都是為了盡量減少數字混用於大小寫字母時的突兀感。法國的字體裡，有少數舊體數字的上下突出部分和一般常見的設計不太一樣，例如 Linotype Didot（圖 26）。如果想運用數字表現出法國氛圍，這是一個不錯的選擇。

非 OpenType 字體的舊體數字和等高數字大多分屬於不同的字型，因此會根據使用目的來選擇字體。例如，這裡所舉的 Sabon Next，在選擇「Regular」後，會是等高數字；若選擇「Regular Old Style Figures」，則會是舊體數字（圖 27）。但通常只有數字（有時包括貨幣單位符號）的設計不同，大小寫字母部分是沒有差別的，因此可以直接選取整篇文章變換字體。但舊體數字和等高數字的字寬大多不同，導致數字出現時，該行的換行位置會改變，需要特別留意。

Sabon Next Lining Figures 1234567890 ¥£$€
Sabon Next Oldstyle Figures 1234567890 ¥£$€

圖 27

羅馬數字

羅馬數字常用在特別正式的場合上，一般會以大寫進行排版。

參考下面的一覽表，羅馬數字依序為千、百、十、個位數排列。例如，1945 便是 M ＋ CM ＋ XL ＋ V ＝ MCMXLV。

1 = I	**11** = XI	**30** = XXX	**100** = C	**1500** = MD
2 = II	**12** = XII	**35** = XXXV	**200** = CC	**1900** = MCM
3 = III	**13** = XIII	**40** = XL	**300** = CCC	**2000** = MM
4 = IV	**14** = XIV	**45** = XLV	**400** = CD	**2005** = MMV
5 = V	**15** = XV	**50** = L	**500** = D	
6 = VI	**16** = XVI	**55** = LV	**600** = DC	
7 = VII	**17** = XVII	**60** = LX	**700** = DCC	
8 = VIII	**18** = XVIII	**70** = LXX	**800** = DCCC	
9 = IX	**19** = XIX	**80** = LXXX	**900** = CM	
10 = X	**20** = XX	**90** = XC	**1000** = M	

Henry VIII
Henry VIIIth
25th Anniversary
XXVth Anniversary

圖 28

不過，像將 4 寫做 IIII、9 寫做 VIIII、1900 寫做 MDCCCC 等，這樣的表示方式也並不能說錯。雖然現在一般是將 1900 縮寫成 MCM，但約至 20 世紀前半為止，反而是將 1900 寫做 MDCCCC 的寫法較為普及（注）。

注：《Lettering for Students and Craftsmen》、Graily Hewitt 著（London, 1930）p.106。

附於人名之後的「幾世」，雖然與活動以及事件所用的「第幾屆」相同，但對於英語排版來說，此時並不會在羅馬數字後面加上句號或「th」。請參考圖 28。若 Henry VIII（亨利 8 世）想用能表示讀音的寫法時，會像 Henry the Eighth 一般將「E」以大寫表示。「25 週年慶」的情況也是一樣，一般不會寫做 XXVth。若要使用「th」，則只和阿拉伯數字一起組合寫成 25th，或是寫成 the twenty-fifth。

段落符號和首行縮排

段落符號原先是在手抄本時以朱紅色標示段落行首處的記號。而後承襲自活版印刷時代，會於印刷後再以手寫或是雙色印刷加上朱紅色記號（圖29）。據說在段落行首留空一字（1 em）這個習慣，一開始是為了在墨版印刷時要塞進段落符號，但這麼一來即使不加入段落符號也能分辨出是新的段落，因此首行縮排的習慣才慢慢落定。而首行縮排是在第二個段落才開始，新章節的起始段落並不需要縮排。這是因為一般新章節的開始會另起新頁，而且大多會將章名放大表示，因此能輕易看出這是新段落的緣故（圖31）。

圖29　1489年的印刷品裡所出現的段落符號。圖中的右上方和左下方各有一個手寫的段落符號，實品是朱紅色的記號。

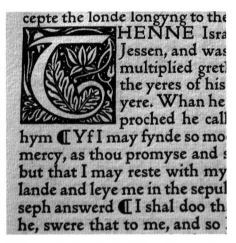

圖30　著名的威廉‧莫里斯（William Morris）的活字Golden Type。活字的段落符號與內文同樣是以單色墨來印刷。

圖31　如圖，新章節的起始段落不必縮排。

4-2 掌握草書體 (script) 的運用

Shelley Script Andante
Snell Roundhand

圖 32

圖 33

Shelley Andante
Shelley Allegro
Shelley Volante

圖 35

Zapfino Extra 1 ABCdefg
Zapfino Extra 2 ABCdefg
Zapfino Extra 3 ABCdefg
Zapfino Extra 4 ABCdefg

圖 36

為了活用帶有正式感的銅版印刷系字體（圖 32），從字體到版面設計都得先踩穩基本形式，才能帶出其優雅感，可以說是一種考驗使用者的知識和本領的字體。「Copperplate」（銅版）是模仿從 17 世紀末左右於英國流行的優雅手寫體製作的活字字體的總稱。因為受到銅版印刷影響而如此稱呼。如先前第 2 章所寫，銅版印刷系字體和哥德體一樣，不能只以大寫字母來排版。另外，也必須注意筆法和筆勢的流暢度。一個優質的銅版印刷系字體，必須要下一定的工夫，讓字體看起來能像是熟練的書法家符合韻律地連筆書寫一般（圖 33）。請避免將文字間距調整太過均等（圖 34），因為這麼做反而會破壞連筆的韻律感。另外，使用曲線質感不同的裝飾和無謂的文字變形，也很容易看起來突兀，所以最好還是直接使用比較自然。

Accessories

圖 34

許多草書體字型的字型家族裡，收錄有粗細相同設計卻不同的字符，透過相互組合搭配，即可以表現出像實際書寫時一樣的變化。例如 Shelley Script（圖 35）就有 Andante、Allegro、Volante 這三種階段，可以讓大寫字母如同音樂的節拍般變化其奔放程度。而在小寫字母的部分，Andante 和 Allegro 是相同的，而 Volante 則是另一種設計。

還有一款草書體 Zapfino Extra，比起 Shelley Script 更現代、更有活力，且也有多種變化（圖 36）。這款字型的設計師也是世界著名的西洋書法家赫爾曼・察普夫先生。這個字體除了保有草書體的優雅之外，也同時兼具現代的奔放感，更收錄了豐富的替換字符（注）、連字以及裝飾線等變化，使用者可以自由搭配使用，宛若自己也是一位優秀的西洋書法家般。只要能夠踩穩基本規則，你會發現草書體竟然也可以玩得這麼有趣。從下一頁開始，我將分成 ABC 三個階段舉例說明。

注：「替換（ alternate ）字符」指的是字體裡為了豐富變化性而收錄的不同設計的字符。

Letters are symbols which turn matter into spirit.

Alphonse de Lamartine

A

這是從 Zapfino Extra 的基本四種變化裡，只單用其中的 Zapfino Extra One 排版的結果。因為相同的文字反覆出現，導致看起來過於單調，這是光使用現成字符進行排版的必然結果。

B

Letters are symbols which turn matter into spirit.

1　2　3　4　5　6　7　8

9　10　11　12

Alphonse de Lamartine

13　14　15

B

如同「文字是能把事物從物理層次提升至精神層次的符號」這句話般，我想讓排版看起來更充滿生命力。

1：首先，把大寫 L 換成裝飾性強的 Zapfino Extra Three。

2：因為有兩處連續出現了兩個 t，所以選用具備兩種 tt 連字的 Extra Ligatures。一般來說，tt 和 ff 連字和逐字書寫不同，會以一條橫線貫穿兩條直線，看起來會更接近手寫感。

3：將 e 換成 Zapfino Extra Two。

4：將 s 換成 Zapfino Extra Two（以下的變換方式也是如此，因此省略解說）。

5：換用 Zapfino Extra Alternate 裡，附有起筆線的文字（注）。

6：Zapfino Extra Alternate 裡，s 的替換字符。

7：小寫 y 也有拖長的筆畫可以選用。

8：Zapfino Extra Ligatures 裡的 wh 連字。

9：詞首處專用的 t 的替換字符。

10：第二種 tt 連字。

11：sp 連字。

12：詞尾處使用 t 的替換字符。

13：ph 連字。

14：de 連字。

15：詞尾處專用的 e 的替換字符。

Letters are symbols which turn matter into spirit.

ALPHONSE DE LAMARTINE

C

16：大寫 L 換成 Zapfino Extra Four。如此一來，和下個文字的連接會顯得更順暢。

17：將 b 換成 Zapfino Extra Two。

18：將 l 換成 Zapfino Extra Four。

19：由於兩個小寫 i 十分接近，因此將第一個 i 換成 Zapfino Extra Three，下一個 i 換成 Two。

20：將 t 換成 Zapfino Extra Four，句號處則使用附有裝飾線的版本 Zapfino Extra Ornaments。

21：人名部分用 Zapfino Extra Small Caps，會因此看起來更俐落。整體的字間行距也進行了調整。

Royal Script

源於英國木活字廠商的樣本。

注：附有起筆線的字母通常用於大小寫字母之間過空時，或是單字的第一個字母處。大部分數位版本的草書體多省略此設計，所以近來較少見，但有收錄的字型還是較為正規。早年的銅版印刷系草書體，大多看得到附有起筆線的字母。若觀察高級葡萄酒標籤，會發現出現在大寫字母之後的字多會附有起筆線，可以算是依循悠久傳統的證明。

4-3　製作者和使用者的文字間距微調

關於字間調整和字間微調，在第 2 章時有稍微做過簡單的解說。調整文字和文字相接時的間距，是製作字體時非常重要的程序。在這章節的前半，將會說明製作者在進行字體製作時字間調整的基本概念。另一方面，如果你是字體的使用者，你也可以利用應用軟體來進行現成字體的字間調整。但若調整不當，便會把製作者辛苦調整的字間毀於一旦。章節後半即會說明如何透過些微的字距調整提升閱讀的舒適性，希望字體使用者也能對這部分稍加留意。

側邊空隙量（side bearing）

字間

圖 37

製作者的工作：字間調整（letter spacing）

不管是活字還是數位時代的「字體」，都是以「會被拿來做各種組合搭配」為前提所製作出來的東西。這點跟商標的標準字設計不同，會有太多無法預測的組合出現。但設計師還是得在可想像的範圍內調整各個字符的字寬，盡量降低嚴重問題發生的可能性。歐文字體的設計，並不是說完成文字形狀的設計後就結束了，這時只能說才完成一半而已，因為接下來還必須進行一般難以察覺卻非常重要的「字間調整和字間微調的設定」。

圖 37：就算每個文字個別的識別性夠高，如果沒有適當的側邊空隙量（side bearing），文字還是無法發揮正常功能。所以設計文字時並不是只注重明快感就好，還得經過縝密計算進行字間調整，才能成為容易閱讀的字體。而字間調整作為字體製作程序的其中一環，會透過調整字符前後的側邊空隙量來進行。

假設文字是以黑色印刷，字間調整即可以說是調整文字與文字之間的白色部分。雖然小寫 n 和 o 的文字內側也有空白，也就是所謂的「字腔」，不過這部分和文字間距無關，一般是固定的，除非是想改變文字形狀，否則基本上不會改動。而所謂的字間過寬或過擠，通常與字間和字腔的比例是否平衡有關。

nnn non minor

圖 38

圖 38：試著將三個 n 連續排列。若以六條直線筆畫之間距離均等為基準來排列，會發現實際看起來間距顯得有些過寬。將其反白，再比較字腔和字間的面積後，就可以很好理解。像這樣字間比字腔寬時，會使得一個單字內的字母看起來像是各自分離的，而無法呈現良好的韻律感。

nnn non minor

圖 39

圖 39：若可以讓字間和字腔在視覺上看起來等量，即能呈現有節奏感的平衡。這是一個大原則，不是什麼特別難的事情。接下來就是根據文字的形狀，一邊觀察其中的平衡協調度，一邊調整至銜接任何文字都沒問題的狀態。在連續排列數個單字時，這樣的「韻律感」對於易讀性來說即是重要的關鍵。

We are really word-shape designers; it is only in combination that letters become type. — M. Carter

圖 40

We are really word-shape designers; it is only in combination that letters become type. — M. Carter

圖 41

圖 40：以圖 38 的間隔空隙排版，會讓文章看起來鬆散、字母各自分離，讓人難以閱讀。

圖 41：韻律感良好的例子。單字各自成塊，易於辨識，讓人能很自然地閱讀。（注）

注：例句來自馬修・卡特先生的講義，Ruari McLean 編著《Typographers on Type》（1995）第 186 頁。意思是「我們（歐文字體設計師）其實是『單字設計師』。因為字母只有在被組合後才成為了『字體』」。

而在大寫字母的部分，若照上述原則，將大寫 O 的字間配合字腔大小進行調整，調整好的間距自然會比小寫字母之間的間距更寬。但這麼一來，即使大寫字母相互組合時看起來沒有問題，銜接的若是小寫字母，間距就反而太寬了。由於很難同時滿足這兩種情況，所以為了不讓銜接小寫字母時的字間過寬，會將大寫字母的字間調整得比根據前述原則得出的理想字間稍窄，但側邊空隙量則會取得和小寫字母相比稍寬一點。這是因為在實際使用上，大寫字母之後多是銜接小寫字母，同時也是優先考量在內文排版時，使用者不可能花費大量精力地逐字調整字間。這也是在「更進階的使用方法」提到「在全以大寫字母排版時可以加寬間距」最主要的原因。

HILLSIDE HILLSIDE

圖 42

圖 42：實際用字型佐證看看吧。只有大寫字母的字體，字間在配合大寫字腔調整後字間顯得較寬。將 Rusticana（左）和 Trajan 以預設的字間設定排列，整體的韻律感是舒適的。

HILLSIDE HILLSIDE
HILLSIDE HILLSIDE

圖 43

圖 43：但像 Janson（左）和 Times（右）等同時收錄大小寫字母的內文字體，在只有大寫字母的情況下，以預設的字間排列會讓人感覺有些狹窄。此時，只要像圖中第二行文字般將間距稍微拉開，不只看起來舒適，原先垂直筆畫的雜亂感也會跟著改善而變得更好閱讀。

HHOHLH HILL

圖 44

圖 44：其實字間調整還有很多和原則相左的要素。特別是在排版大寫字母時，若將 L 右上方空白部分的面積也調整至與兩個 H 之間的間距面積等量，L 看起來反而會像是快擠進隔壁的字裡了。因為 L 的右上方在視覺上本來就該看起來比較空，所以在排版時，也要考量閱讀時的節奏感以及排好的單字形狀，以整體看起來不會不自然為基準調整字間。

製作者的工作：字間微調（kerning）

經過側邊空隙量的調整之後，接著要進一步對特定字母組合設定字間微調。例如，考慮 T 後面銜接小寫字母的情況，將 a 到 z 全部展開排列（圖 45）。

Ta Tb Tc Td Te Tf Tg Th Ti Tj Tk Tl Tm Tn To Tp Tq Tr Ts Tt Tu Tv Tw Tx Ty Tz

圖 45

如果要設定所有可能組合的字間微調，各種大小寫字母的文字間距組合，合計將多達數萬組。因此，為了能在最低限度下展現最有效果的字間微調，首先會將不會產生什麼大問題的組合排除（圖 46）。

Ta Tb Tc Td Te Tf Tg Th Ti Tj Tk Tl Tm Tn To Tp Tq Tr Ts Tt Tu Tv Tw Tx Ty Tz

圖 46

接下來要考慮的是在文章裡所出現的頻率。以 Tw 和 Ty 為開頭的單字不少（Twelve、Type），不過像 Tg 或 Tp 這類的組合一般並不會出現，因此也先將之剔除，只留下一般認為會用到的組合（圖 47）。

Ta Tb Tc Td Te Tf Tg Th Ti Tj Tk Tl Tm Tn To Tp Tq Tr Ts Tt Tu Tv Tw Tx Ty Tz

圖 47

關於附加重音的字母，雖然也可以借助電腦的幫忙，但這麼一來重音字母之間的組合也會跟著自動生成，所以即使已經設定好了 T–o 的字間微調，在遇到附有重音的 o 時還是需要進一步的調整，例如取消原先對應的字間微調設定等。

圖 48

對於間隔空隙的判斷，除了根據字體的設計各有差異之外，設計師對「出現頻率高」的判定基準也因人而異。拿法國的女性名字 Yvonne 為例，輸入 Y–v 的組合來驗證，會發現有很多字型裡沒有為此組合進行字間微調設定。還有像是圖 48 的人名中出現的 Y–z 組合，不只是這裡所使用的字型 ITC Berkeley Old Style 沒有 Y–z 的字間微調設定，其他字型也似乎多是如此。

很可惜，字體設計軟體的「自動字間微調」機能在目前這個階段似乎還不夠完善，尚待改進。通常一套字體中，須以肉眼逐項調整並收錄進字體檔案裡的字間微調配對，至少會有 500 對以上，而稍微完善的內文字體

一般至少會超過 1000 對。即使如此，整體效果還是會受到前後銜接的文字影響（注），因此不管花多少時間也很難達到完美。所以，在設定字間時並不會以在某個特定單字上達到 100 分為目標，而是希望不管怎麼組合都至少能有 90 分。

說到字體設計，或許大多數的人會覺得主要是在設計文字筆畫的黑色部分，但在調整文字與文字之間的白色部分等看不太到的地方，其實和設計筆畫本身耗費的時間不相上下。即使字體本身是好的，也會因為不好的字間調整毀於一旦，所以這部分需要有相當的專注力才行。在設定字間調整和字間微調時，我有時也會覺得「字型的價格怎麼會那麼便宜啊」。

字型會因為使用者的最後一道工夫活了起來

這部分將從使用者的角度出發進行說明。Adobe Illustrator、Adobe InDesign、QuarkXPress 等應用軟體（注），可以讓使用者根據不同的情況自由變換字間調整（圖 49）。「字間微調」能調整指定字母的間距；而「字間調整」功能是統一縮放數個字母的間距。怎樣的使用方式才能真正達到效果呢？

注：本書內頁便是以 Adobe 的 Illustrator 和 InDesign 來編排版面。

圖 49

如在「靈活運用大小寫字母」一節裡提到的，排列小寫字母時，若將字間拉得太開便會難以閱讀，因此在活字時代便有「不要改變小寫字母間距」的鐵則。雖說如此，實際上還是得視情況微調才行。金屬活字的設計會根據尺寸的不同而有所差異，小尺寸活字的字間會做得較寬。反觀今日的字型不管尺寸大小，其設計多是相同的，因此在使用小尺寸字型或反白使用時，稍微將字間拉開一些會較好閱讀。而由於多數字型的字間是預設在內文用尺寸剛好能清楚辨讀的程度，以至於縮小字級至 6 pt 進行排版時讀起來會稍嫌擁擠（圖 50），這時就請試著用「字間調整」功能稍微拉開一點間距（圖 51）。也請參照 4-4 的「活用字體的方法」（p.99）。

We are really word-shape designers; it is only in combination that letters become type.

圖 50

We are really word-shape designers; it is only in combination that letters become type.

圖 51

反之，若文字間距設定得過窄又會產生什麼樣的問題？先前曾提到過，使用同時具有大小寫的字體時，會將相鄰大寫字母組合之間的字間稍微拉開。這和先前思考小寫字母 nnn 的字腔及字間之間的平衡時是一樣的道理，字腔太過明顯也不行。

LANCELOT　　LANCELOT

圖 52

圖 52：以 Avenir Next（左）、Koch Antiqua（右）這兩個字體來比較看看。這是預設的字間。

LANCELOT　　LANCELOT

圖 53

圖 53：將字間調整設定成 –100 後的樣子。將單字靠緊排版後，L 右上的空間和 C、O 的字腔部分，會變成兩個非常明顯的大洞；而由於只要文字本身形狀不改變，字腔的形狀也不會有任何變化，因此字與字之間排得越緊密，整體的韻律感會越顯紊亂。

LANCELOT　　LANCELOT

圖 54

圖 54：將間距稍微拉開後，上述的空洞就會變得不那麼明顯，字腔和字間之間的韻律感也得以協調。透過軟體，能夠簡單地統一縮放字距，統一調整完後再個別針對某些令人特別在意的組合，進行適當的微調即可。

LONDON　　LONDON
PARIS　　　PARIS
NEW YORK　NEW YORK

圖 55

圖 55：頭尾強制齊行的排版，會導致每一行文字間隔差異過大而變得難以閱讀，所以請盡量避免。即使「文字間距看起來不要比行距寬」是一般的準則，但在單字的長度大不相同時，也有除了強硬左右對齊以外的做法。重點就在於要注意黑與白之間的韻律感。

注：請參照 4-1「更進階的使用方法」(p.81)。

字間調整沒有萬靈丹

雖然最近 Adobe InDesign 在文字設定面板裡的「字間微調」選單裡，多了「視覺」(optical) 的機能，但這並不是萬靈丹。在 Adobe InDesign 的說明裡，是建議文章裡若遇到必須混用相異字體時，或是沒有字間微調設定的字體時才使用。接著就來實際看看，要如何才能有效地使用。

VODKA KABUKI

圖 56

圖 56：這是一般設定好字間微調的字型 Linotype Didot，現以預設的「公制標準」來排版看看。字型裡原先就設定好的字間微調發揮了作用，基本上看不出有什麼大問題。這例句中唯一顯示有字間微調的部分是 V–O 之間的－18。雖然 K–A 之間的襯線連在一起，但整體視覺上看起來完全沒有問題。

VODKA KABUKI

圖 57

圖 57：將整個例句套用「視覺」選項後，系統會無視字型本來已設定好的字間調整和字間微調。沒必要靠緊的 O–D 之間會縮為－22、D–K 之間為－27、B–U 之間為－20；倒是沒必要拉開的 K–A 之間會放寬為 67、U–K 之間為 37、K–I 之間為 50，整個單字的韻律感可說是蕩然無存。從這裡可了解，比起上例 K–A 之間襯線相連，將襯線分開後反而會打亂了整體的韻律感，變得不好閱讀。

VODKA KABUKI

圖 58

圖 58：此句是以舊版本的 Mac OS X 內收錄的系統字型 Lucida Grande 進行排版。因為這款字型完全沒有設定字間微調，所以符合「視覺」的使用條件。

VODKA KABUKI

圖 59

圖 59：將整個例句套用「視覺」設定後，果然會有一些其實不需調整的地方產生更動，像是「U–K 之間變得狹窄」、「K–A 之間被不必要地放寬」等等。

VODKA KABUKI

圖 60

圖 60：於特別覺得有問題的 V–O 之間套用「視覺」後，出現了不錯的效果。因為就算說這個功能「請用於沒有設定字間微調的字體上」，一般也很難分辨該使用的時機。因此最好是先實際排出單字，再將此功能用於其中特別覺得有問題的部分。接著設定字間微調將整體的間隔拉開後，畫面即顯得協調許多。

PaRTy Time!

圖 61

圖 61：混雜各種字體後，文字都疊撞在一塊。在這種情形下使用「視覺」功能會產生什麼效果呢？

PaRTy Time!

圖 62

圖 62：將整個例句套用「視覺」設定後，不只 P–a 之間被適當地調整，原本 i–m 之間文字碰撞的情況也改善了。只是，在這之後還是必須再手動調整 R–T 之間的「字間微調」數值。

4-4　活用字體的方法

在這數位的時代，縮小及放大可以說是自由自在，毫無限制。大至標題，小至圖說、注解，都是一款字型能使用的範圍。但在大標題或圖說、注解上選擇專用的字型，還是能使整體呈現更出色的效果。另外，收錄多款字重的字型家族，其實都是有理由的，而非單純多多益善。若能好好理解字型家族和其他變化版本之間的搭配使用方式，就能讓每個字型各得其所，排出相得益彰的歐文排版。

活用極小尺寸專用的字體

例如電話簿和活字時代的新聞小廣告欄，有些字體是專門被設計用在質感不好的紙上，即使以極小尺寸印刷都還能易於閱讀。這種字體比起優美的比例，更著重的是可辨識性，因此推薦用於 6 pt 以下的排版。另外，這種字體也非常適合於需將文字反白時使用。雖然有時也會看到這樣的字體被用在大標題上，但這單純只是因為這些小尺寸專用字型的形狀很有趣吧！這種使用方式也只有數位字體才辦得到。試著把有著特異文字形狀的 Bell Centennial 放大來看看（圖 63）。

下列字體範例中的小字部分，是以 5 pt 來排版的。

被用在報紙電視節目表裡的 Vectora

圖 63

Times Ten

ACERSaedors
ABCDEFGHIJKLMNOPQRSTUVWXYZ!?*&
abcdefghijklmnopqrstuvwxyz;"fifl¥1234567890-

ACERSaedors
ABCDEFGHIJKLMNOPQRSTUVWXYZ!?*&
abcdefghijklmnopqrstuvwxyz;"fifl¥1234567890-

Times Europa

ACERSaedors
ABCDEFGHIJKLMNOPQRSTUVWXYZ!?*&
abcdefghijklmnopqrstuvwxyz;"fifl¥1234567890-

ACERSaedors
ABCDEFGHIJKLMNOPQRSTUVWXYZ!?*&
abcdefghijklmnopqrstuvwxyz;"fifl¥1234567890-

Times Ten
專為 12 pt 以下排版製作的 Times Roman 變化版本。字母較寬，且髮線和襯線的部分較粗厚。雖然 Times Roman 的 Regular 也適用於小尺寸，不過相比之下還是 Times Ten 比較容易閱讀。

Times Europa
由英國萊諾字體設計主任 Walter Tracy 於 1972 年所設計的內文字體，用來替代英國《泰晤士報》的 Times Roman。其字寬、字腔都設計得比較寬大。

Bell Gothic

ACERSaedors
ABCDEFGHIJKLMNOPQRSTUVWXYZ!?*&
abcdefghijklmnopqrstuvwxyz;"fifl¥1234567890-

ACERSaedors
ABCDEFGHIJKLMNOPQRSTUVWXYZ!?*&
abcdefghijklmnopqrstuvwxyz;"fifl¥1234567890-

Bell Centennial

ACERSaedors
ABCDEFGHIJKLMNOPQRSTUVWXYZ!?*&
abcdefghijklmnopqrstuvwxyz;"fifl¥1234567890-

ACERSaedors
ABCDEFGHIJKLMNOPQRSTUVWXYZ!?*&
abcdefghijklmnopqrstuvwxyz;"fifl¥1234567890-

Spartan Classified

ACERSaedors
ABCDEFGHIJKLMNOPQRSTUVWXYZ!?*&
abcdefghijklmnopqrstuvwxyz;"fifl¥1234567890-

ACERSaedors
ABCDEFGHIJKLMNOPQRSTUVWXYZ!?*&
abcdefghijklmnopqrstuvwxyz;"fifl¥1234567890-

Vectora

ACERSaedors
ABCDEFGHIJKLMNOPQRSTUVWXYZ!?*&
abcdefghijklmnopqrstuvwxyz;"fifl¥1234567890-

ACERSaedors
ABCDEFGHIJKLMNOPQRSTUVWXYZ!?*&
abcdefghijklmnopqrstuvwxyz;"fifl¥1234567890-

Bell Gothic

設計於 1937 年，被當作美國貝爾電話公司的電話簿專用字體。主要特徵為大寫字母 I 附有襯線、不平衡的小寫字母 r 和 y 等，即使放大使用也有某種趣味感。

Bell Centennial

這是 1974 年時貝爾電話公司為了迎接 100 週年，用來替代 Bell Gothic 所開發的電話簿專用字體。一樣承襲了 Bell Gothic 的形狀，不只容易閱讀也更為精簡。在容易因滲墨而走樣的部分增加了凹陷程度，此獨特設計使其在小尺寸下也容易辨識。形狀長相有趣而新鮮，常可以看到被用在大標題上。聽說字體設計師馬修‧卡特本人對於這種使用方式也樂在其中。

Spartan Classified

原先為了用於報紙小廣告欄製作的 5.5 pt 活字字體。雖然形狀與 Futura 相似，但上伸部和下伸部都極短，因此適合在版面上下天地空間有限時使用。

Vectora

一款 x 字高非常高的字體，出自於阿德里安‧弗魯提格之手。不只適用於極小尺寸，也常被用於報章雜誌的大標題上。使用在大小寫混用的單字上時，可和緩其視覺上凹凸的程度。

文字反白時用稍微粗的字重

在文字反白、淡色印刷、極小尺寸等條件下，一般 Regular 的粗度在閱讀上可能會有吃力感。特別是在黑色背景且文字反白時，不只文字間距會看起來較狹窄，線條也有變細的傾向。另外，文字線條變細也可能是因為用一塊以上的印版進行疊印，造成「跑版」（版與版之間沒有完全對齊）的緣故。遇到上述的情況時，字重上選擇略粗的 Medium 或 Demi，並將文字間距稍微放寬，應該會改善不少。

圖 64 裡的左列，由上至下分別為 Sabon Next Regular、同字型的反白、將字間放寬至 20/1000 em 的 Sabon Next Demi。而右列由上至下則分別是 Linotype

The only reliable basis for the design of a type is a positive feeling for form and style. In order to be able to realize the

The only reliable basis for the design of a type is a positive feeling for form and style. In order to be able to realize the

The only reliable basis for the design of a type is a positive feeling for form and style. In order to be able to realize the

The only reliable basis for the design of a type is a positive feeling for form and style. In order to be able to realize the

The only reliable basis for the design of a type is a positive feeling for form and style. In order to be able to realize

The only reliable basis for the design of a type is a positive feeling for form and style. In order to be able to realize

圖 64

Univers 430 Regular、同字型的反白、將字間放寬至 20/1000 em 的 Linotype Univers 530 Medium。

標題使用較細的字重

有些字型家族，會附有 Light 或 Display 等用於大標題的較細字重。Regular 的黑度適合小尺寸閱讀，但若標題用大尺寸，可能會顯得過重而不好看。這時候改用較細的字重，就會給人較洗練的印象。圖 65 裡的「POETRY」，上 和 下 分 別 是 Sabon Next Regular 及 Sabon Next Display。其中的差異隨著文字放大顯得更清楚。

POETRY

MODERN VERSE, EDITED BY ANITA FORBES

POETRY

MODERN VERSE, EDITED BY ANITA FORBES

圖 65

接下來介紹的幾個襯線字體即收錄有這種適用於大標題的字重。這裡舉的這些字型,並非只是在襯線的粗度上進行細微調整而已,而是明顯改變了文字形狀,製作出專用於大標題的比例樣式。底下是這些樣式和 Regular 字重以相同尺寸排列的比較,以及其放大尺寸後的樣貌(圖 66)。

Linotype Didot Roman
ACERSaedors

Linotype Didot Headline
ACERSaedors
ACRaeds

ITC Bodoni Six
ACERSaedors

ITC Bodoni Twelve
ACERSaedors

ITC Bodoni Seventy-Two
ACERSaedors
ACRaeds

FF Acanthus Text
ACERSaedors

FF Acanthus Regular
ACERSaedors
ACRaeds

FF Clifford Six
ACRaedQ&w

FF Clifford Nine
ACRaedQ&w

FF Clifford Eighteen
ACRaedQ&w
ACRaeds

圖 66

Helvetica / Futura
Times Roman / Palatino

Avenir / Walbaum
Futura / Bodoni
Franklin Gothic / Galliard

圖 67

透過不同搭配活用字體

若要在標題以及內文分別使用不同的字體,一般不是取調性相近就是以對比明顯的字體進行搭配。像 Helvetica 和 Futura、Times Roman 和 Palatino 的搭配就有點半吊子,應該盡量避免。反之,比較推薦的是以像 Avenir 或 Futura 這類的幾何無襯線體和 Bodoni 或 Walbaum 這類的現代羅馬體,或是以 Franklin Gothic 這類帶有時代感的無襯線體和 Garamond 或 Galliard 這類的古典羅馬體搭配(圖 67)。

Stempel Garamond Bold
Stempel Garamond Roman

Helvetica Neue 85 Heavy
Helvetica Neue 55 Roman

圖 68

Sabon Next Display
Sabon Next Regular
Sabon Next Demi
Sabon Next Bold
Sabon Next ExtraBold
Sabon Next Black

圖 69

Helvetica Neue LT 25 Ultra Light
Helvetica Neue LT 55 Roman

Headline

圖 70

ITC Stone Sans Semi
ITC Stone Serif Medium

ITC Legacy Sans Bold
ITC Legacy Serif Book

Linotype Syntax Bold
Linotype Syntax Serif Regular

圖 71

Praxis
Demos

RagRag

Gill Sans
Perpetua

RagRag

LT Syntax
Sabon Next

RagRag

圖 72

擁有相似骨架結構的字體搭配

1. 以屬於同個字型家族的字體進行搭配（圖 68）
這是最保險的搭配方式。一般來說，Regular 或 Book 等適合作為長篇文章閱讀的粗細字重會用於內文；而像 Bold 等粗度的文字，即使和內文字體同樣大小看起來也非常顯眼，所以會用於標題，讓讀者可以清楚區分出標題和內文。因此，在以相同尺寸排版時，Bold 粗體必須挑選適當的字重，讓人一眼就能和 Roman 體做出區別。而若使用的字型家族中字重分為四個等級以上，建議以至少相差二至三個等級的字重來搭配（圖 69）。最近，極細字重的無襯線字體開始常被用在標題字上，大概是看中它不落俗套的調性與氣質吧。不過，若要這樣使用，必須將標題尺寸盡可能放大，看起來才會有較好的比例（圖 70）。

2. 選擇同時擁有襯線體和無襯線體的字型家族（圖 71）
「標題用無襯線字體，內文用襯線字體」，這樣的字體搭配相當常見。即使像商品型錄之類的內文排版用無襯線字體沒有什麼問題，一般來說，長篇文章的讀物還是比較適合使用襯線字體。這類字型在一開始設定時就有考量到混合搭配的可能性，因而有共通的骨架結構，非常適合相互搭配使用。

3. 並非出自同一套字型家族，但在骨架結構有共通點的字體（圖 72）
雖然 Praxis 和 Demos 這兩個字體的名稱完全不同，但設計出它們的荷蘭字體設計師葛哈德·溫格（Gerard Unger），在設計當初其實就已預先考量了它們之間的搭配性。而同樣有著相似骨架結構的 Gill Sans 和 Perpetua 有沒有這樣的預先考量尚未有定論，應該只是因為其設計師埃里克·吉爾的特殊風格導致了這樣的巧合。另外，Syntax 和 Sabon 這兩套字體，雖然設計師不同，但在設計上都參照了 Garamond。為了方便比較設計的相似性，這裡所列舉的都是標準粗細的字重，當然實際上會根據情況使用不同粗細的字重做出區別，像是在標題上使用 Bold 粗體等等。

Middle East and Africa:
Record Result Following
Expansion of the Organiz

- **Incoming Orders up 214 Percent**
- **New Sales Channels via Dubai**
- **Print Media Academy Opens in Cairo**

Incoming orders in the Middle East and Africa to
were generated at drupa already considerably su
Overall, incoming orders rose by 214 percent to
reporting year.

圖 73

風格完全不同的字型搭配

這是出自一家大型印刷機廠商的年報（圖 73），以 News Gothic 為基底進行微調的客製化字型搭配上 Swift，看起來相當具有現代感。雖然這兩個字型的骨架結構都帶有傳統風格，但文字本身具有現代氣息而易於閱讀，加上字寬稍窄，所以整體上感覺精簡而緊湊。

另外，為了表現某特定時代的氛圍，而想找出適合那時代的字型搭配時，是有方法可循的。舉例來說，若今天想要找出一個能配合 18 世紀的草書體 Shelley Script 且帶有優雅感的羅馬體時，會傾向使用受到銅版印刷影響的字體來搭配，例如線條纖細的 Bodoni 和 Walbaum，或是精緻的標題用字體 Escorial 等，而非像 Garamond 或 Times 這種厚重的襯線字體（圖 74）。然後，一起搭配的插畫及裝飾框線等，也會統一線條粗細來整合全體調性。請一同參考 3-1 的「從時代來選用字體」(p.67)。

Shelley Script / **Walbaum**

Shelley Script / ESCORIAL

圖 74

Brown & Smith
ESTABLISHED 1791

試試看義大利體的 &

因為 & 原本就是字體設計師以裝飾為目的，帶點玩心所製作的符號，所以不同字體收錄的 & 會有各種不同的形狀。選用羅馬體做商標或標題時，可以試著在羅馬體裡混用義大利體的 &。不僅不會有任何的衝突感，反而能有錦上添花的效果，讓人眼睛為之一亮（圖 75 上）。右頁下方從上至下分別為可以讓人感受到某種歷史跟傳統的 Janson Text、Clifford Eighteen，以及優雅而適合用於餐廳和時尚相關事物上的 Cochin（圖 75 下）。

&	Univers	&	*Centaur Swash Caps*
&	Helvetica	&	POMPEIJANA
&	*Trump Mediaeval Italic*	&	*Janson Text Italic*
&	*Zapfino Three*	&	*Cochin Italic*
&	Eurostile	&	RUSTICANA
&	ITC Silvermoon	&	*Duc De Berry*
&	*Electra Cursive*	&	*Clifford Eighteen Italic*

Janson Text

Brown & Smith

Brown *&* Smith

Clifford Eighteen

Brown & Smith

Brown & Smith

Cochin

Brown & Smith

Brown *&* Smith

圖 75

4-5　不是文字的字體：Pi 字型和花邊

「Pi」是從活字時代流傳至今的用語，指的是「弄錯混入其他文字的活字套組」。雖然字面是寫做 Pi 或 Pie，但跟希臘語的 π 毫無關係。而現在所說的「Pi 字型」（Pi Font），是指用於文章排版以外用途的符號等所構成的字型。市面上已有很多數學、時刻表、裝飾線、小插圖等符號都已被字型化。而傳統的花邊多為唐草（蔓藤）、蔦葉（常春藤葉）等花紋樣式，在活字時代被稱為「flowers」，在日本也稱之為「花形」。

Frutiger Symbols

圖 76

圖 76：Frutiger Symbols 收錄了阿德里安‧弗魯提格所畫的有組織性的圖樣，其中也包括星座的符號。弗魯提格不只在字體設計界相當知名，也曾出版符號、記號相關的分析著作。

Wiesbaden Swing Dingbats

圖 77

圖 77：Wiesbaden Swing Dingbats 是結合帶有休閒感的草書體 Wiesbaden Swing 設計出的小插圖集，圖案主題有娛樂派對、水果、日常雜貨等。

在活字時代，特別是 20 世紀之前，有各式各樣的花邊被設計出來，其中一個原因是當時無法像現在一樣能夠輕易取得各種照片或插圖。文字和花邊的關係就像是畫和畫框一樣，只要時代與氛圍互相配合得宜，就能讓呈現出的效果更緊實。第 108 頁所介紹的字體，其字型家族裡便附有專用的花邊。

圖 78

在搭配上不必局限於只和其所屬的字體搭配，只要能夠配合時代和風格，即能從中獲得各式各樣的樂趣。請同時參考 3-1 的「從時代來選用字體」（p.67）。

圖 78：收錄於《The History and Arts of Printing》一書中，威廉·卡斯隆的活字和花邊的樣本。出自 P. Luckombe, London 1771。

圖 79：在 Adobe Caslon Ornaments 裡，收錄了幾款這樣的 Caslon 花邊。

Adobe Caslon Ornaments

圖 79

組合花邊的方法其實很簡單。基本上都是全形，而且「空格」也是全形間隔。就像是組合方塊般的感覺，有兩種左右方向連續擴展的圖樣、兩種上下方向連續擴展的圖樣，以及四種置於角落的圖樣，合計共八種。行距為滿排設定，也就是指以 36 pt 尺寸排出的條紋圖形，行與行之間的距離也是 36 pt。字與字之間也是以字間調整為 0 來進行排版。

FF Acanthus Borders

圖 80

圖 80：這裡以我設計的 FF Acanthus Borders 來舉例說明。左圖是故意放寬字間和行距排版的結果，而右邊則是以一般的方式排版。

Rusticana Borders 是古代時就有的迴紋樣式。是與只有大寫字母的字體 Rusticana 搭配的設計。

爵床葉飾（哥林多柱式）條紋的 FF Acanthus Borders 是 18 至 19 世紀的風格。適合與 FF Acanthus 或銅版印刷系字體搭配。

Auriol Flowers 帶有 19 世紀末至 20 世紀初的新藝術運動風格，是由當時相當受歡迎的設計師喬治・奧里奧爾（George Auriol）所設計。

Caravan Borders 是具有裝飾藝術風格的圖樣，跟同設計師所設計的內文用字體 Electra 十分相配。也可搭配其他帶有裝飾藝術風格的字體。

近年來，歐洲的字體公司開始接到成千上萬來自大企業和公共團體的委託，希望為其製作該企業的「企業識別字體」（Corporate Type）。例如最近在德國，聯邦政府將原先使用的字體 Demos 和 Praxis，替換成為原只用於法蘭克福市（隸屬德國黑森邦）的專業字體 Avenir Next，這兩者都是蒙納字體公司所設計生產的字體。在初期的研議階段，我曾到黑森邦的政府機關進行關於字體的說明，竟然發現那裡的「政府官員」和設計師一樣，同樣注重文字且擁有一定的專業知識。

對於現今的大企業來說，字體可不是「讀得了」就行了。即使是外語字體，也必須結合品牌的形象來靈活運用，因此也有歐洲的企業為了選擇適合該企業的日文字體，上門向蒙納字體公司尋求諮詢。

在日本，三得利公司（Suntory）是一家正式導入企業識別字體的公司。馬修‧卡特先生和我便有幸參與該公司內部的新商標評選。三得利從蒙納字體公司的歐文字型裡選出適合新商標的歐文標準字；日文字體的部分，也分別找了不同公司的明體和黑體並將其特製化後才開始使用。將品牌和字體印象同步的做法在歐美早已行之有年，現在更進入到連日文部分都必須納入考量的時代了。我認為，三得利的案例對於日本的字體排印設計界，會是一個重要的轉捩點。

車商保時捷在廣告和目錄裡都統一使用其企業識別字體 Franklin Gothic Condensed 和 News Gothic Condensed。

Neue Demos
Neue Demos Italic
Neue Demos Bold
Neue Praxis
Neue Praxis Bold

德國聯邦政府的識別字體 Demos 和 Praxis。設計師是來自荷蘭的葛哈德‧溫格。

SUNTORY 明朝体 Regular
SUNTORY 明朝体 Bold
SUNTORY ゴシック体 Regular
SUNTORY ゴシック体 Bold

明體是由字游工房所製作，黑體則是 TypeBank。歐文字體是為了與日文相襯而經過細微修正的 Sabon Next 和 Linotype Syntax。

從歐文字體設計師的角度
欧文書体の作り手から

entrasciv
xofpzg

FF Acanthus 和 Acanthus Borders 的初稿。在製作字體時，為了將腦海裡的構思輸出成形，我一定會先用鉛筆打草稿。一開始先製作出約十個字母，接下來的才會移轉到電腦螢幕上進行。而這個字型裡頭之所以會收錄爵床葉的裝飾花邊，是因為在取好字體名稱 Acanthus（譯注）後，跟著想到「那麼，配合語意也該要有的爵床葉花紋才行」，因此追加進去。整個製作過程非常有趣。此章節將從字體設計師的角度來介紹。

譯注：中譯為「老鼠簕屬」，是爵床科植物下其中一屬。

5-1　名作的進階改良

超越標準的標準

接下來，我想藉此機會介紹蒙納字體公司所發售的 Platinum 系列。這是我有幸從旁協助，被公認為字型大師的赫爾曼・察普夫先生和阿德里安・弗魯提格先生所開發的一系列字型。Platinum 系列是蒙納字體公司針對專業用途，將經典的基本款字體進階改良而成。在 1980 年代時，已預測到活字排版將被 DTP（電腦桌面排版）急速取代，因此活字時代的字體被倉促地數位化。那是一個怎麼賣都賣得掉，導致誰也無暇顧及品質的年代，因而也造就了多少字體名作數位化後的品質令人不敢恭維。在我自己買過的各家廠商的歐文字型的經驗裡，也曾多次為品質的低劣感到訝異。

當年我還是自由設計師時，便以我所認為內文字體應有的樣貌為標準，設計出了兩款內文字體，分別獲得大獎，也因此獲聘至當時的萊諾字體公司任職。要在一家擁有 120 年歷史的字體公司中擔任設計總監，因其責任重大，讓當時的我猶豫不已。要做出超越標準的標準本來就不是一件輕鬆的事情。再者，若是有「想表現自我特色」這樣的想法，反而會有失敗的可能性。儘管如此，能夠和非常憧憬的字體設計界巨匠察普夫先生和弗魯提格先生共事，改良過去的字體名作，怎麼想都是一個非常難得的機會。最後，抱著船到橋頭自然直的想法，我毅然決定移居德國。如今，除了幾乎每週能與察普夫先生共同製作字體以外，還同時負責了弗魯提格先生的新作。

怎麼賣都賣得掉的時代已成過往，但現在這個時代反而能夠有充裕時間顧及品質、腳踏實地地進行字體製作。自活字時代至今一直走在前頭的兩位大師，也對此由衷地感到高興，只要一討論起字體，眼神就會像少年般散發光芒。

與赫爾曼・察普夫先生一起製作 Optima nova 的情景。察普夫先生對著電腦螢幕做出指示，我再直接予以修正。

在阿德里安・弗魯提格先生的家中討論 Avenir Next 的情景。

Optima nova

Optima nova

我因為閱讀了察普夫先生關於歐文字體設計的著作《About Alphabets》，開始對歐文字體設計產生了興趣，也因此在著手進行歐文字體設計前，即會從拿起平頭筆開始理解文字形成等等，在一開始就有了正確的觀念。只不過，自己居然也能夠跟這本書的作者在德國共事，是我萬萬沒有想到的。

說起 Optima，是一個與 Palatino 並列為察普夫先生代表作的字體，常被用於想要追求具有優雅感的高級化妝品或精品服飾店等場合。從活字上市以來這 45 年間，這套字體一直非常暢銷，而進行這套字體的改刻便是我在蒙納字體公司的第一份工作。

在活字和照相排版時代，經過修改之後的設計，常會和原字體設計師在設計時的意圖相左。就活字的情形來說，因為超出字框的部分容易受損，所以像是手寫風的字體即使應帶著流暢的筆勢，但還是得壓縮至一定的框架內；另外在照相排版時代，活字會因為受制於機械構造而得被迫改變字寬，其尖角部分也因為容易在照相處理的過程中磨損變圓，所以會事先在設計原稿階段時讓角度更加銳利。另外，在 DTP 印刷機的解析度還很差的時候，Optima 的直線筆畫裡隱含的微緩曲線，常被直接處理成直線。雖然這是廠商單方面的問題，但不知情的用戶自然會以為 Optima 本來就是如此。對此，字體設計師無能為力，只能眼睜睜地看著自己設計的字體愈來愈偏離初衷。

Optima

Optima nova

圖 1

時至今日，已從過去機械技術的限制大幅解放進入數位時代。身為字體設計總監，在進行 Optima 的改刻之前，首先要思考的便是如何完整活用這樣的新優勢。新的 Optima 就是在這樣的情形下蛻變的。

圖 1：將橫向歪斜的字母，修正得更接近原本活字的設計。這三個字母，跟原稿相比其實改變很大。在鉛版上的 A 本來是向右稍微傾斜的，但照相排版時代的製圖師（非察普夫先生本人）卻把它做成筆直的狀態。新版不只改善了 E 和 R 橫向偏寬的問題，也針對過去版本的字幹兩端角度過尖的問題進行了修正。另外，為了讓

Optima Italic

abcdefg

Optima nova Italic

abcdefg

圖 2

Optima Bold

ngbdpbn

Optima nova Bold

ngbdpbn

圖 3

Optima nova Regular

OPTIMA abcdefg

Optima nova Regular Condensed

OPTIMA abcdefg

圖 4

Optima nova Regular

ABC 1234567890

Optima nova Regular OsF

abc 1234567890

圖 5

尖角處看起來更柔和，也再減少了垂直筆畫末端水平部分中央的凹陷程度。

圖 2：重新設計義大利體的所有字母。之前版本的設計只是單純將羅馬體傾斜處理而已，新版本才是保有手寫體韻味、真正的義大利體。

圖 3：文字間距、字間微調的修正。在活字和照相排版時代，受限於插件式的機械構造，不得已只能進行橫向的調整，而在此之前的數位版本即一直沿用此設計。可以明顯感覺到 Bold 粗體的小寫字母硬被擠進了過於狹窄的格子裡。和 n 比較之後也會發現，舊版 Optima Bold 的小寫字母 g、b 等較為窄小。

圖 4：Condensed 窄體是全新的製作。在設計上一樣保留了 Optima 所具有的張力和端莊感。

圖 5：更動了數字 1 的設計。察普夫先生還為它取了個外號：「皮諾丘」。另外也新製作了一套舊體數字。

圖 6：這套只有大寫字母的標題用字體，是我在此設計案的初期提案而製作的。這些優雅的大寫字母都只能在察普夫先生的西洋書法作品裡才能見到。另外還補足了三十組以上的大寫字母連字。在例圖裡即可看到 TI 和 LI 連字的使用。

Optima nova Titling

OPTIMA
TITLING

圖 6

圖 7：有著多餘控制錨點的初版（上）以及改良過後的版本（下）。

注：像這樣，即使是搭載於系統的內建字型，也是在製作上投注大量心力、非常費工的。這些內建字型其實並非免費，而是由 Apple 公司支付給字型廠商字型 OEM 授權費後，再間接含進電腦系統的價格裡。所以這和第 2 章所講的「附贈字體」又是完全不同的東西，千萬不能誤以為「搭載於系統的預設字型＝免費＝品質差」。

Zapfino Extra

能做出一套保有手寫的節奏感和連寫筆勢的草書體，一直是世界著名西洋書法家察普夫先生的夢想。雖然他自活字時代以來已製作過多款草書體，但由於受到鑄造活字的種種條件限制所迫，在設計上只能將文字硬擠進框架裡，所以始終做不出讓他非常滿意的作品。

數位字體登場後，察普夫先生非常開心終於能從以往的限制裡獲得解脫，便自 1993 年左右開始試做不需受制於框架而帶有延伸感的草書體。當時所選出的範本，是在二戰時期由察普夫先生本人所書寫的西洋書法作品。而後，這項企畫開始在蒙納字體公司進行，也遵從總經理 Bruno Steinert 所期望的「務必趕上察普夫先生的八十歲生日」，在 1998 年 11 月的八十歲生日宴會上，順利將完成的字型光碟交到了察普夫先生手裡。

總經理當時完全沒預料到，Zapfino 將會是一套熱銷的字體。實際上市後大獲好評，總經理甚至形容這款字體是「在短時間內銷售額增長最迅速的字體」。除了想追求高級感的葡萄酒標籤或食品包裝外，甚至還被應用到如流行歌手克莉絲汀・阿奎萊拉（Christina Aguilera）的暢銷專輯《Stripped》的標題上等，完全超乎預期地被廣泛運用於各處。這套字體會如此受歡迎，大概是它讓人感受到了以往的草書體不曾有的動感和奔放感吧。

就在我和察普夫先生進行到 Optima nova 的最後製作階段時，收到了美國 Apple 公司提出想要將 Zapfino 搭載於 Mac OS X 成為內建字型的請求，於是也開始同時大幅度地著手改良 1998 年版本的 Zapfino。一些肉眼難以察覺的部分，像是如何刪除不必要的控制錨點等（圖 7），在一一經過察普夫先生和我的審視且全部予以修正過後，才提交給 Apple 公司。然而在那之後，繼續又有擴充 Zapfino 的新企畫產生，不只對內建於 OS X 的版本再度進行了改良，還增加了更多的新字，這也就是後來的 Zapfino Extra。也因此，現在才會有 1998 年的版本、搭載於 OS X 的內建版本，以及 Zapfino Extra 這三種 Zapfino 的存在。（注）

就算是那些使用頻率很低的符號類，察普夫先生也會全

部親自審視。由於在改刻 Optima 的初期，設計的變更部分即非常細微，所以他發給我的圖稿都是在 100 公釐高的文字輸出稿上，以毛髮般的纖細線條來加注修改位置。不過，在他知道我能夠直接用電腦照他的意思調整字型之後，工作方式就有了改變：他會直接坐在旁邊現場指示需要修改的部分。但必要時還是會先以草稿大幅修正文字的形狀，接著才在電腦畫面上進行最終確認。

剛開始，察普夫先生會非常清楚地做出指示，像是叮嚀著「這裡要改細一點」等等，但到後來就變成只會簡單地指示「這裡要改一下」而已。這應該是因為我已能夠抓準他在意的地方吧。之後更曾榮幸地聽到他說「小林章已成為我的右手」。雖說如此，用電腦修改的確非常方便，但把察普夫先生當作偶像的我，其實還是很想收藏他親自手繪的完美原稿啊。

SMALL CAPS

圖 8

在 4-2「掌握草書體的運用」裡，已有充分的 Zapfino Extra 字型使用範例與說明，所以此章節的講解會把焦點放在 Zapfino Extra 追加變化的部分。

1st 2nd 3rd 4th 5th 6th 7th 8th 9th 0th Ms. Mme. Dr. St. No.

圖 9

圖 8：追加的小型大寫字母。儘管草書體極少收錄小型大寫字母，但仍收到了不少這樣的請求，因此做此追加。這是 Alphabet No.1 風格的小型大寫字母。跟羅馬體的小型大寫字母功能相同，可於書寫簡稱時使用。也請參照第 84 頁姓名排版的範例。

圖 9：追加的連字。特別是數字部分的連字，可以排出「25th Anniversary」等字樣，用於各式活動和邀請函上。另外也將與名字連用的稱謂或敬稱做成了連字。左起分別為「Ms」（女士）、「Madam」（夫人）、「Doctor」（博士或醫生）、「Saint」（聖）、以及放於數字前面的「Number」。

Zapfino Forte

Hamburgerfonts

圖 10

圖 10：Zapfino Forte 是另外新增的粗字重。是有鑒於以往有不少將 Zapfino 的輪廓直接加粗使用的案例，才決定追加製作的。為了能夠保有 Zapfino 原本的優雅感，將其細線的部分保持原樣。

Avenir Next

只要提起阿德里安‧弗魯提格先生所製作的無襯線字體，腦海裡應該會立刻浮現 Univers 和 Frutiger 吧。但 Avenir 這套無襯線字體，雖然在日本的能見度意外的少，但自 1998 年上市以來，在歐美也一直是熱銷排行榜上的熟面孔，透過此次改良後更脫胎換骨，成為了在 Univers 和 Frutiger 之後「Platinum」系列字型的其中一員。

由於 O 字母之大小寫幾近正圓等特徵，這套字體在字體設計的歸類上被定位成「幾何型無襯線體」，不過它又和其他同類型的 Futura 和 Avant Garde Gothic 有著明顯的差異。透過將小寫字母 a 的形狀設計為「a」而非「ɑ」，使其成為了兼顧幾何感和易讀性的實用性無襯線體（圖 11）。只要稍微比較例圖上的單字，應該就能了解其中的不同。這也是為什麼它會被用於歐美報章雜誌內文裡的原因。

Avenir 以前的版本存在一些缺點。在這項企畫的初期討論階段，弗魯提格先生本人就對此明確指出了不滿之處，新款 Avenir 字型家族的構想，即是在此階段大致成形的。

Avenir Next

Avenir Next

a o
wander wonder

Futura

a o
wander wonder

圖 11

Avenir

Avenir 35
Avenir 45
Avenir 55
Avenir 65
Avenir 85
Avenir 95

Avenir Next

Avenir Next Ultra Light
Avenir Next Regular
Avenir Next Medium
Avenir Next Demi
Avenir Next Bold
Avenir Next Heavy

圖 12

圖 12：在這之前的六種字重，之間的粗細變化不夠明顯，無法作為有力道的標題字使用。這次的 Avenir Next 即大幅度地增加了線條粗細的差距，使其不僅可以用於內文，也能夠表現該有的力道感和纖細感。

Avenir 65 Medium Oblique

Avenir Next Medium Italic

DSab5 DSab5

圖 13

圖 14

Avenir Next Condensed

圖 15

ABCᴀʙCabc 1234567890

圖 13：設計上也有了大幅度的改善，特別是義大利體的設計。由於過去的 Avenir Oblique 只是單純進行傾斜處理，文字形狀因此產生出扭曲變形的問題。例如，S 和 5 的中間筆畫部分變粗，D 和 5 的右下部分過薄等。而這些問題都隨著這次的改刻獲得解決。

圖 14：為了因應設計師的強烈需求、擴大能夠應用的範圍，於是追加了 Condensed 窄體。

圖 15：備齊了包含內文排版所需的小型大寫字母和舊體數字在內的各種字重。其中令我感到意外的是數字的部分，還處於討論的階段時，弗魯提格先生就直接照著所繪製的圖稿開始著手進行設計。

字體製作的大致流程是：我會先將作為修改用途的字樣範本，寄給人在瑞士巴塞爾的弗魯提格先生過目，再根據他提出的意見進行修改，總共約耗時一年半才完成。到了製作後期，弗魯提格先生終於開始在信中多次寫到「完美」這個詞。後來在 2004 年的春天，弗魯提格先生受邀出席了蒙納字體公司在瑞士因特拉肯（Interlaken）的湖上所舉辦的活動時，他拿著剛印製好的圖錄，滿懷笑容地表示：「Avenir Next 是我最喜歡的字體。」

5-2　字體設計總監所思考的事

希望使用者選擇好的字體直接使用

除了字體設計的工作外，我還需要協助回覆許多銷售部門無法回應的設計相關問題，有時甚至一週內多達三十多件。在歐美客戶所提出的問題中，有一個是目前為止讓我印象比較深刻的，那就是「想尋找適合用於花卉展覽相關文宣品上的字體。展覽主題是『1900 年的巴黎沙龍』，是否有任何推薦的呢？」。當然，我也就馬上選了十個左右的字體回覆。像這樣，我經常從歐洲或美國收到這類問題，而我認為這其實是個很好的觀念：當設計師手上所擁有的字體，都不太符合設計主題所需的感覺時，就會直接尋求專業的字型公司──蒙納字體公司的協助。歐美的設計師會認為「針對主題以及用途選擇適合的字體」是個非常重要的工作程序，願意花費大量心思進行，我想是由於長年累積的經驗告訴他們，選對符合主題且品質好的字體，能夠發揮極高的效益。

另外，所謂字體的「風格」，並非能用二分法加以區別。一知半解的人可能會輕易說出像「源自英國的字體，不能用在法國料理的菜單上」這樣的話，然而事實上並不是這麼簡單。若實際翻閱法國或義大利的高級時尚雜誌，會發現即使排版上用了 Caslon 和 Baskerville 等英國字體，不但效果不錯，也不會有任何的衝突感。尤其是用於標題字，更是出色。如果把字體看作是食材的話，那麼一位有本事的廚師，應該是不會拘泥於產地標籤，而能活用自如地變幻出各種風味的。

說到善用食材，日本在這方面其實是佼佼者。例如德國的魚料理，不管什麼魚都是先蒸過後，再直接淋上奶油醬汁，個人覺得並不怎麼美味；但只要嘗過日本的魚料理，就能嘗出食材原有的好滋味。但在歐文字體的使用上，卻感覺整個顛倒過來了呢。反倒發現是日本無法好好地活用食材，呈現該有的美味。公司的商標字體或雜誌的刊頭等，都是很好的例子。很多人會覺得「只這樣排不夠有趣，在筆畫上動點小手腳吧」，便把現有的字體拿來進行各種加工，試圖表現出獨自的原創性。然而這樣做會造成像是一個跟主題設計不合的字體搭配了不

符合氛圍的裝飾，或是確實完成了新設計，卻破壞了文字本身該有的造型。一款好的字型，就已設計成直接使用也能確保排出來的每個單字簡潔有力了，無謂的加工反而會破壞字型本身的風味，非常可惜。所以希望各位設計師們，也能夠像善用好食材的原有風味般，好好地選擇並活用好的字型。

關於「附屬歐文」

在照相排版時代，經常可以看到直接使用收錄於日文字體裡的歐文進行排版。照相排版時代的附屬歐文，主要是作為日語文章裡的符號來使用，因此在製作上只能被迫犧牲歐文本來該有的比例結構，以至於完全無法跟那些兼顧易讀性和美觀的歐美優質字體相提並論。15 年前，某次我偶然在一家舊書店裡翻閱了一本 1930 年代的書。在以日文明體橫排的文章裡頭，出現的英語和德語單字，都是使用萊諾字體公司的字體 Granjon。當時根本沒想過日後會進入萊諾字體公司任職，而且這本書也跟字體毫不相干，只是單純覺得漂亮就買下來並保存至今。如果單看其中歐文排版的部分，絕對比照相排版時代的附屬歐文來得好多了。因此，當我在參與 Hiragino 明體、TypeBank 字體、AXIS 字體等數位日文字體的設計製作時，便期許自己做出的歐文字型即使是附屬的，用來排版也能毫不遜色。

理解正確的字體使用方法

排版時，我會反覆檢驗是否有拼寫上的錯誤。此時，「正確是理所當然的」。若是拼錯姓名或弄錯數字的話，不僅非常失禮，還會造成不必要的麻煩等問題。這又像是日常寒暄或生活禮儀一樣，一旦弄錯的話，往往會讓人心情不愉快。但如果在事前能夠多花點心思，就會讓對方覺得「這個人非常尊重我們的文化呢！」，雙方的關係即會因你的稍加留意和貼心而更加親近。在日本常可以看見用錯重音字母排版的名冊和型錄，如果說覺得「這些文字又不常見，大家應該不會發現吧」，那也就不必繼續討論了，但這對於外國人來說可能就像是「ば」（日文濁音 ba）和「ぱ」（日文半濁音 pa）的感覺一樣，差距甚大。若換作是自己國家使用的文字，想必在這種地方會更加留心吧。

另外，在坊間似乎有「這個國家會對這個字體特別避諱」這樣的謠言流傳。雖然這類說法的出發點也一樣——怕對外國人不禮貌，但這類謠言最好要和該國人士確認，畢竟經過多次口耳相傳，總會有以訛傳訛的情形發生。我在國外時，偶爾也會碰到當別人知道我是日本人後，便會向我行合掌之禮。而我都會笑著回說「並不是這樣子的」。在這本書裡，便針對在字型使用上容易被說「並不是這樣子的」的部分有不少著墨。

什麼是文字、什麼是字型

文字就如同空氣和水一般。或者說像是食物裡的米飯或麵包等，是那種我們自然會主動去攝取的必需品，卻也不會特別意識到其重要性。但既然如此，我認為這樣的東西不只該求有還要求好，特別是自己若是生產者的話，應該會想用心做出更好的品質吧。像是專業的麵包師傅，我想即使在休假旅行時，他們還是會好奇在旅途中吃到的麵包的做法、用的材料等，再把這些當作靈感，運用到之後的工作上吧。我想說的是，對於前人做過的事物，我們不該只是照本宣科地模仿，而是要認真地調查理解、斟酌改良，使其能夠活用於現今，甚至能傳至下一個世代。那些名聞遐邇的名家工匠們，起初也是師從他人，向更早的名家們吸收學習，這個過程如此反覆延續至今。我到現在也是不斷地向 500 年前的前

人、同世代的設計師們吸收學習著,在外出旅遊時,也會拼命地觀察一路上看到的文字,甚至在閱讀報章雜誌時,到最後總會不自覺地專注在文字上呢。

其實這一切也並不只是抱著像「為了世人」這樣遠大的抱負才做的,我的熱情也會單純被字型的講究感、帶有衝突的趣味性、詼諧感激起。看電影時,我就是會好奇最後劇組人員名單上的字體是什麼,更會像被搞笑片的電影道具和服裝造型逗樂一般,因為字體而會心一笑。雖然因為劇組人員名單用的字體而一個人在電影院笑出聲是很突兀的一件事,但對當下的我來說,是真的感受到了電影製作者想要博君一笑的小巧思。

蒙納字體公司的眾多銷售產品當中,也包括那種融合一點甲公司的暢銷字體特徵所製作出的乙公司字體產品。像這樣從活字時代以來的各種字體,混雜形成了整個時代的潮流和巨浪。字體其實就像是屬於每個時代的音樂和時尚風格般,可以透過不同選擇玩出各種的花樣。

不只製作者厲害,使用者更是厲害。
這是名為 Civilité 的活字字體的樣本,裡面介紹了為了重現傳統書法之筆法的連字使用方法等知識。顯然使用者在使用時,已經先對這些知識相當熟悉了。比起活字排版,電腦排版實在是輕鬆許多,因此對於要享受字體樂趣來說,現在可以說正是最好的時代吧。

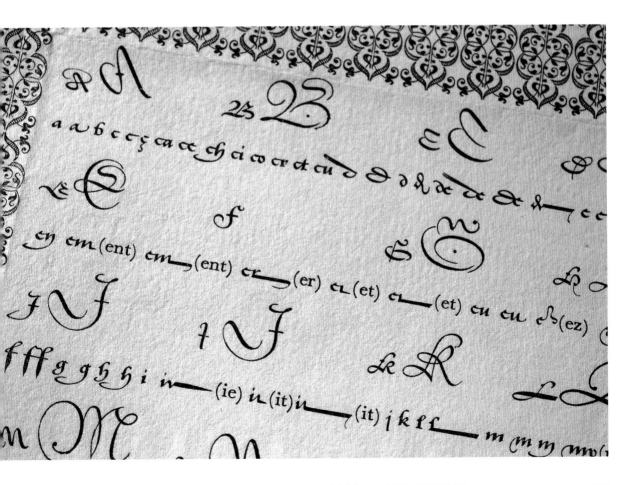

5-3 介紹我製作的字體

到目前為止，我為日本及國外的字體廠商製作過的字體有二十套以上。

CAUTION EMERGENCY

Skid Row

這個只有大寫字母的標題用字體，是我於 1990 年還住在倫敦時，受到英國 Letraset 公司的 Colin Brignall 先生委託所製作的。我運用特製的平頭筆，書寫出帶有飛白的文字。而這字體一開始是被做成轉印貼紙進行販售的。

Hiragino（ヒラギノ）明體附屬歐文

回到日本開始在字游工房工作後，我於 1991 年到 1992 年之間，很幸運地得以參與了一款新的明體——Hiragino（ヒラギノ）的設計開發。如何將 Hiragino 明體所具有的新穎、明確、銳利也表現在歐文的造型上，是當時的一大難題，所幸在字游工房的鈴木勉先生、鳥海修先生等前輩們的指導下，最終得以順利完成。所以嚴格來看，與其說是由我所製作，不如說我只是整個製作團隊裡的一員而已。後來，這個字體也經過了多次的後續改良。由於這是日文字體的附屬歐文，當時並沒有進行字間微調。

TypeBank 字型家族的歐文

受到 TypeBank 公司林隆男先生的委託，我加入了 TypeBank 公司，扛起重新設計日文明體、黑體的附屬歐文的任務。直到 1997 年成為獨立設計師為止，我順利完

Hiragino（ヒラギノ）明體附屬歐文

HiraginoABC123
和文のなかに latin alphabe
ABCDEFGHIJKLMabcdefgh123456

HiraginoABC123
和文のなかに latin alphabet
ABCDEFGHIJKLMabcdefgh12345678

TypeBank 字型家族的歐文

TBMinchoabc1
和文のなかに latin alphabe
ABCDEFGHIJKLMabcdefgh12345

TBMinchoabc12
和文のなかに latin alphabet
ABCDEFGHIJKLMabcdefgh123456

TBGothicabc12
和文のなかに latin alphabe
ABCDEFGHIJKLMabcdefgh12345

TBGothicabc123
和文のなかに latin alphabet
ABCDEFGHIJKLMabcdefgh12345678

TBCalligraabc123
和文のなかに latin alphabet
ABCDEFGHIJKLMabcdefgh12345678

TBRGothicabc1
和文のなかに latin alphabe
ABCDEFGHIJKLMabcdefgh123456

TBRGothicabc12
和文のなかに latin alphabet
ABCDEFGHIJKLMabcdefgh1234567

成了 TypeBank 公司所有的附屬歐文設計工作。配合原有日文字體的概念，我讓明體、黑體、圓體的附屬歐文的骨架結構與之相通。並為了讓附屬歐文在橫式排版時也能和日文排版相襯，進而加大了文字的間距。這些也是一邊聽取 TypeBank 公司每個人的意見，同時注意與日文設計是否協調所完成的。而和 Hiragino 明體的歐文一樣，由於是日文字體的附屬歐文，因此當時並沒有設定字間微調。

ITC Woodland ™

MUSHROOM
Ancient forest
ENRICHING THE SOIL

FRESHWATER
Natural History
QUESTION OF BALANCE

ITC Woodland

這是我第一款被國外字體廠商採用的數位字體，是個帶有手寫風格的新型無襯線體，由 ITC 公司於 1997 年上市。在特別意識到文字的「白色空間」，並希望能表現運筆的手感下，這個字體的組成充滿了各種曲線。這個字體捨棄了數學符號，改收錄了等高數字。紐約 TDC 自 1998 年開始，每年都會舉辦比賽，挑選出優秀的已上市字體，而 ITC Woodland 即被選為第一年的年度優秀字體之一。還曾在 2001 年的秋天於舊金山所舉辦的數位時代書法字體設計展（Calligraphic Type Design in the Digital Age）展出。

ITC Scarborough ™

JOHANN SEBASTIAN BACH
Chicago Symphony Orchestra
Sonata No.14 in C-sharp minor, Op.27 No.2

WIENER PHILHARMONIKER
Variations on an Original Theme
Second Movement: Andante Molto Cantabile

ITC Japanese Garden ™

ITC Seven Treasures ™

ITC Luna ™

WHITE-STAR LINE
Book jackets & posters
Influential French fashion design
ART DÉCORATIFS
Luxury and Extravagance
The 1939-40 New York World's Fair

ITC Silvermoon ™

Ornaments
TWENTIETH CENTURY
Modernism
ARCHITECTS IN THE 30S

ITC Scarborough

「通常帶有手寫風格的字體裡是不會有 Condensed 窄體的」，這款字體即是根據這個需求發想而來。我以自己之前用平頭筆所寫的美術字為基礎，製作了 Regular 和 Bold 兩款粗細不同的字重。當初在為字體取名時，特別選了一個頗長的單字，這是為了表現出「只要使用這款字體，就算是很長的單字也能夠看起來扎實緊密」。

ITC Japanese Garden

1990 年代中期大量出現了集結各種插畫圖樣的字型，其中有很多說不清到底是哪一國的「亞洲風格」插圖，卻沒有一款集結日式風格花草圖案的良好字型，促使我製作了這款字型。如水墨畫般帶有滲暈感的插圖，要以數位外框字型表現有其界限，而這時我想到了剪紙風格的插圖。因此，這款字型裡所有的圖案，幾乎都是實際剪下紙張掃描而成的。內容主題以松竹梅等花草為主，所以字體名稱被取為「Japanese Garden」（日本庭院）。我還一時起了玩心，將代表小林氏族的家徽「二松葉環覆叢生竹」也收錄其中。這個字體不僅被 TDC 選為 1999 年的優秀字體，也在莫斯科舉辦的 Kyrillista '99 上獲得了優秀字體獎。

ITC Seven Treasures

這是與 Japanese Garden 同時期製作的字體，可以作為背景花紋和花邊連續使用。相較之下，Japanese Garden 是只能單獨使用的裝飾圖樣。字體名稱是「七寶」一詞的英語直譯。

ITC Luna

這是與 Silvermoon 同時上市的裝飾藝術風格標題字體，製作靈感來自於 1930 年代的美國海報文字。除了以等高數字的 1234567890 取代了數學符號外，還玩味地加上了一個滿月的臉孔作為隱藏字符。這款字體在美國頗受好評，我曾在速食連鎖店的招牌上見過其蹤影。另外，這款字體也曾被搭載於 Mac 的系統內建字型裡，有 Regular 和 Bold 兩種字重。

ITC Silvermoon

這款字體的靈感是來自於 1930 年代的英國手寫文字。是在 1990 年於倫敦繪製好原稿後，再將其數位化完

FF Acanthus ™

ENGRAVING
French Papermaker
Caractères pour Affiches

FF Acanthus ™ Text

PRIVATE PRESS
Pour titres et frontispices
Wood engravings of Thomas Bewick

FF Acanthus ™ Open

TRIOMPHANTE
Imprimerie Royale
Brass Rules & Borders

FF Clifford ™

A good Compositor
Ironmonger-Row, London
Furniture, Quoins, Shooting-Stick, Chase, &c.

Alexander Wilson
The whole Art of Printing
London office of Stephenson Blake & Co.

Justifying the head
10-11 Little Queen Street
Caxton Type & Stereotype Foundry

成。高挑窈窕的文字造型及點綴於上的曲線，是為了表現出裝飾藝術風格時裝插畫般的優雅感。有 Regular 和 Bold 兩種字重，而 Regular 版本的筆畫全部以纖細的線條構成。這款字體被 TDC 評選為 1999 年度的優秀字體。

FF Acanthus

這是一款分類上為所謂的現代羅馬體，以亨利‧迪多（Henri Didot）的活字字體為參考原型製作而成的標題字體。以往的現代羅馬體大多數是只以直線構成，但為了重現像迪多的活字般充滿曲線又保有張力且文字向右微傾的印象，我在 1995 年時開始進行這項設計。迪多的活字沒有任何直線，甚至不會給人任何直線般的印象。他在二十幾歲時就已經是出師獨立的活字雕刻師，製作的活字就宛如嫩枝春芽般柔軟而富有彈性。而義大利體的圖稿，則是我自己另行繪製。這是因為在參考用於《De Imitatione Christi》裡迪多的義大利體活字時，發現其義大利體並不如它的羅馬體般柔軟，甚至還有某種機械感。這個字體原先只有 Regular 和 Bold 兩種字重，後來字型家族的規模陸續擴展，最後成為了包含內文用的 Acanthus Text、標題用的 Acanthus Open、裝飾用花邊等十七種字體的字型家族。因為一開始就希望是由歐洲的廠商出品這款內文用字體，於是把字體樣本寄給了柏林的 Fontshop International 公司，而後竟也順利獲得了採用。

FF Clifford

這款字體在分類上是所謂的舊式羅馬體，一開始便設想以 19 世紀中葉的英國活字字體為參考原型，希望能製作出黑度夠深的理想內文字體。其羅馬體是參考印製於 1751 年書籍裡的英國 Wilson 活字鑄造廠的活字；而義大利體則是參考自 1785 年的英國 Joseph Fry & Sons 活字鑄造廠的活字。這兩款活字雖然在時間上相隔了 30 年，鑄造廠也不同，但同樣沒有受到當時流行的字體 Baskerville 影響，保有著英式字體原有的力道感，因此我認為兩者應能相互協調而如此組合。

在字型家族的擴展上，不同於一般以字重粗細變化來增加家族成員的做法，是先設想分成 6 pt 左右的註解、9 pt 左右的內文以及 18 pt 左右的標題等三種不同的用

FF Clifford ™ Eighteen R&T

FF Clifford ™ Nine R&T

FF Clifford ™ Six R&T

who has written for *The Nation*, d
just that. In *Branded*, she observe
if mass media are convincing yo
do anything, it's not to kill or co
but to shop. Quart's analysis bea
strong imprint of leftist media c
ics such as Thomas Frank and M
Crispin Miller. There are intima
here and there of capitalism as a

reason
Free Minds and Free Marke

ITC Magnifico ™

VOYAGE
COMEDIES
MANUFACTURE
HORSES
AUCTION!
WESTMINSTER

ITC Vineyard ™

Les Richebourgs
Bordeaux Rouge et Blanc
Delaforce, Sons & Co. Wine Merchants

Fromages Assortis
Château Mouton-Rothschild
La Tâche du Domaine de la Romanée-Conti

途再進行設計。當然,這並不是新的發想,在 Clifford 之前就曾有人嘗試過依據尺寸的不同來改變設計的細節。美國 Adobe 公司所設計的字體 Minion Multiple Master 就能按照使用尺寸來選擇對應調整後的設計。另外,ITC 公司以活字的忠實復刻為訴求,於 1994 年所推出的字體 ITC Bodoni,也收錄了三款分別適用於 6、12、72 pt 三種尺寸的設計。由於是屬於 Bodoni 這種襯線極細的字體,字型家族採用這樣的分類構成也算合理。整套 Clifford 字型家族裡,包含了羅馬體、義大利體、小型大寫字母以及各種連字,而數字部分有:與大寫字母同高的等高數字、舊體數字與小型大寫字母同高的等高數字等三種不同設計,盡可能地將正規內文排版所需要的各種字種備齊,總共多達二十五種字體。這款字體在獲得了美國平面設計雜誌《U&lc》所舉辦的字體比賽之內文部門的最優秀獎後,由柏林的 Fontshop International 公司於 1999 年推出上市。以內文字體來說,其銷售量比預期還要好,埃里克‧施皮克曼(Erik Spiekermann)先生等許多平面設計師都自稱是「Clifford 的愛用者」,由施皮克曼先生所設計的美國雜誌《Reason》的內文即全部使用了 Clifford 進行排版。也在 2000 年時被 TDC 評選為該年度的優秀字體。

ITC Magnifico

這是在 19 世紀的傳單等宣傳物上會看到的,帶有濃厚英國味道的標題文字。在字體的命名上,白字黑影的稱為 Daytime(晝),而黑白反轉的稱為 Nighttime(夜)。除了簡化線條,使其在小尺寸時也能清晰易讀外,也動了一些像是改變多處陰影的角度等「不合常理」的手腳,增加其趣味性。

ITC Vineyard

不同於一般的銅版印刷系字體,在 17 世紀的英國銅版印刷品上的文字以及碑文上殘存的古老手寫體,能給人某種溫暖和親切的氛圍。這款字體即是我試著將這種氛圍字體化而成的作品。我當時的目標,是希望能同時保有銅版印刷系字體的味道之餘,也能易於閱讀。另外也製作了大寫字母的曲飾字。有 Regular 和 Bold 兩款字重,並附加了 Th 連字和花欄裝飾線。

Linotype Conrad

15 世紀時，來自德國的康納德‧施溫海姆（Conrad Sweynheym）和阿諾德‧潘納茨（Arnold Pannartz）在義大利的蘇比亞科（Subiaco）鑄造出了最早的活字。而世界上第二款活字，也是在他們搬至羅馬後經由他們的雙手誕生的。在字體史裡，經常會提及這兩款字體，然而歷史學家們對第二款活字的評價卻不是那麼好。丹尼爾‧貝克萊‧阿普代克（Daniel Berkeley Updike）便在他的名著《Printing Types》裡提到，比起在蘇比亞科所鑄造的活字，第二款活字的設計實在是「far less attractive」（缺乏魅力），而 Christopher Burke 更說「its capitals are uglier」（其大寫字母更醜）（注）。但我從英國的一家舊書店取得了原稿後，發現這字體越看越對味。不過，我並不打算要將其忠實地復刻。如果只是把 500 年前的活字單純地移轉到現代來是沒有任何意義的，唯有去蕪存菁後才能重新喚起新的價值。在整體的設計上，除了讓大寫字母看起來有羅馬碑文般的感覺外，還讓小寫字母的字寬稍微縮窄一些而讓它排起來能帶有點節奏感，一共收錄了四種字重。在 2001 年，除了被 TDC 評選為當年的優秀字體外，更在萊諾字體公司舉辦的國際字體大賽裡獲得了內文部門最優秀獎。正如赫爾曼‧察普夫先生所說的「這可以算是全新的設計了！」，這是一款奠基於原版之上而飛躍得更遠的設計。

Linotype Conrad ™

HUMANIST
Speculum Humanæ
Transitional Roman-Gothic
GUTENBERG
Nuremberg Chronicle
The new type was associated

注：來源於 Daniel B Updike《Printing Types》第一卷第 72 頁，Christopher Burke 在《Printing Historical Society Bulletin 48》（英國印刷史協會會刊）上所刊載的論文〈A Landmark of Roman Capital in Print: The Roma Ptolemy of 1478〉。

由 Sweynheym 和 Pannartz 所製作的第二款羅馬體，雖然負評聲浪不少，但我覺得並沒有那麼糟糕。

Adobe Calcite Pro

骨架結構的原形為文藝復興時期的手寫義大利體。義大利書法家盧多維科‧得利‧阿里吉（Ludovico degli Arrighi）曾在 16 世紀所出版的鋼筆書法教科書裡提到，在書寫小寫字母 a 時，可以先在旁邊畫個平行四

Cancellaresca
ludovico degli Arrighi
Oldstyle Figures & Swash Caps

Rounded Exterior
Highly stylized and rational
Geometric form and Crystalline Texture

邊形幫助發想，我即因此獲得了靈感，想到了可將字母的字腔部分做成四邊形。由於這個發想一開始是來自於義大利體，因此羅馬體是之後才補足的，不過最終被採用的還是只有義大利體。因為 Adobe 公司在當時剛開發出了 OpenType 的技術，因此這款字體作為第一批上市的 OpenType 字體，參照文藝復興時期的義大利體，收錄了相當完整的連字和曲飾文字。「Pro」的意思，是指這款字型能夠活用 OpenType 技術的優點容納多個字種，備齊了東歐用的重音文字等各種字符。

出自阿里吉的教科書

TX Lithium ™

GERMANIUM
Energieniveaus
Hauptgruppenmetalle

LANTHANOIDE
Durchschnitteswert
Reaktionsgeschwindigkeit

TX Lithium

出生於德國、現居舊金山的好友平面設計師 Joachim Müller-Lancé（注）於某次來日本遊玩時，看到我與 Conrad 同時期所製作的 Lithium 字體樣本，便向我表明他非常中意這款字體。而他當時正好要和朋友一起創辦字體製作銷售公司 Typebox，因此我就決定日後要讓這家公司進行授權販售。這款字體原本是 Calcite 的羅馬體，只可惜當時 Adobe 公司僅採用了義大利體，因此我再將羅馬體重新詮釋而完成了這款字體。

注：Joachim Müller-Lancé 設計過 Shuriken Boy 和 Ouch! 等字體。

AXIS Font 附屬歐文

AXIS Font 附屬歐文

AXISabcdefg12
和文のなかに latin alphabe
ABCDEFGHIJKLMabcdefgh123456

AXISabcdefg123
和文のなかに latin alphabe
ABCDEFGHIJKLMabcdefgh1234567

曾在 Adobe 公司裡小塚昌彥先生門下工作的鈴木功先生，有次曾這樣對我說：「我正在為設計雜誌《AXIS》設計一套字體，希望能請你幫忙負責歐文的部分。」當時我非常驚訝。在歐美，雜誌專屬字體早在 100 年前即相當普遍了，但對於日文字體來說，可是一件劃時代的大事。對於 AXIS Font 的歐文設計，鈴木先生所給的方針非常明確，就是需要一款符合雜誌內容，並且簡潔有力、帶有歐洲風格的無襯線字體。歐文和日文的設計從初稿階段就開始整合各種不同意見，最後才達到彼此在搭配上能互相協調的成果。

路過法國車站的一家書店時，發現某本書封面所用的字體就是我設計的 ITC Luna（下圖）。拍了張照片後，便買了一本回家做紀念。Luna 是一款銷售量不錯的字型，但當初在取名的時候可是費了一番心思呢。

為字體取名時需要同時考量很多面向，首先要考量的便是「這個字型名稱用這款字型呈現是否好看」。ITC Luna 原先稱為 Moonlight，理由是我想讓大家注意到字型名稱裡的小寫字母 g，只不過 ITC 公司卻希望命名為「Luna」。雖然我覺得這名稱有點短，但一方面很好記，而且新的名稱裡也包含了具有明顯特徵的字母 a，所以也就同意了。

在名稱的決定上，並不總是那麼簡單。FF Clifford 在獲得《U&lc》字體設計比賽的金獎後，原想以原本的名稱直接上市，但後來才發現市面上已有一款同名字型存在了。幸好，在取得對方設計師 Clifford 先生的諒解後，只要在名稱前面加上 FF 以示區別就可以順利上市。在這之後，荷蘭的知名字體設計師葛哈德‧溫格曾跟我說：「Clifford 是個一聽就感覺有英國味的好名字。」一想到這裡，就很慶幸自己沒有把名稱給換掉。

另外，TX Lithum 其實也和一款同樣稱做 Lithum 的字體撞名。但後來說只要前面加上代表 Typebox 公司的縮寫「TX」就不會有問題，最後也順利地直接上市了。

想和未來新進們分享的事
これから学ぼうとする方に

這是一幢位於倫敦郊外的建築物，上面有著充滿英國味且帶有粗獷時代感的 19 世紀無襯線字體。有著獨特形狀的大寫字母 G，以及總是會加上句號的習慣，都是屬於那個時代的特有風格。文字的造型、排列的風格等，都會隨著時代改變逐漸變化。放下書本、走出街頭，感受漫步的當下，就是最好的學習方式，而倫敦正是一個這樣學習字體的好地方。

6-1　日本人設計歐文字體？

其實在國外的體育、西式餐飲、古典音樂等各種領域，也有很多日本人活躍著。只要一想到這點，就會覺得能成為歐文字體設計專家的日本人其實也不怎麼稀奇吧。一旦得站在歐美的演講台上，試圖用我那笨拙的英、德語說些什麼時，總會想著如果自己也是在國外長大、從小就會說兩種語言的話就好了。但我現在之所以能在德國從事歐文字體設計總監的工作，其實也要多虧我在日本的學習背景。

回想起來，當初不管是在武藏野美術大學念書時，還是進入寫研公司的文字設計部後，都只覺得自己還算喜歡美術字、對文字有點感興趣而已。和「寄席文字」的相遇，才真正第一次撼動了我的內心。寄席文字是江戶文字的一種，指的是用於寄席（曲藝場、說書場）招牌的毛筆字。進入寫研公司數年後的 1986 年左右，在沒有多想的情況下我報名了一家在池袋的寄席文字教室。一般來說，都是因為喜歡落語（相聲）而來，不過我卻是那個「不怎麼聽落語，但對其文字的造型感興趣」的異類。當時身為掌門的橘右近師父，每週都很有精神地來幫大家上課。起初，師父跟弟子們知道我是字體設計師時，似乎都抱著有些提防的態度，後來知道我並沒有不當的企圖後，在教導上才開始變得熱心。在此之後，我開始不斷地有了新發現。那時師父所教導的「以筆墨書寫時留白空間的形狀的重要性」，我至今仍然記憶猶新。另外，書寫橫豎筆畫時文字形狀的差異，以及書寫小字跟招牌大字時，字是完全不同的。這些要點雖然聽起來很簡單，但沒有實際握筆、傷過腦筋，是無法理解其中奧妙的。遇到苦惱的地方，再經過師兄的解惑發現問題出在哪，這樣的過程不斷反覆著。不久後，我也開始會跑去寄席聽落語。那個時候，是上野的本牧亭還在，池袋演藝場還得要爬一段狹窄陡峭的石階才能走到的年代。

正在描繪寄席文字的橘右近師父

關於字體的品質，我在寫研公司的文字設計部得到了相當徹底的教導。但在某次機緣下拜讀了察普夫先生的著作後，我興起了「若要理解歐文字體造型的話，一定要學習」的想法。於是我辭去了寫研公司離開日本，單

一家位於倫敦市中心的酒館的招牌。倫敦的招牌都很有趣，以至於我走路時總是抬著頭。這圖裡的招牌其實是新做好的，在製作階段時還經常拿到工藝家的聚會裡給我們看，沒想到一掛起來，就彷彿是已有百年歷史的老招牌一樣。而這都要歸功於招牌師傅的手藝和選擇字體的品味。對於倫敦這座城市能夠孕育出這些工匠的廣大胸襟，我也因此有了深刻的感受。

純為了學習而決定前往英國，從 1989 年的夏天開始算起，約在倫敦待了一年半。由於那是我第一次出國，在什麼都沒有準備的情形下，剛開始的第一個月始終處於不知所措的情況，雖然參觀見習了專門教授美術字的工藝學校，但學費實在是難以負荷，不得已只好選擇了另一間夜校就讀。畢竟當時身上的積蓄本來就不多。除了上課之外，就是不斷地穿梭來回語言學校、圖書館以及我那採光甚差的房間。而有次因為書法課老師請病假，代課老師邀請我去參加了一場書法家和工藝家們的聚會，這是我首次深刻地感受到國外字體設計的博大精深。第一次參加每月例行聚會時，就被出席的陣容名單給嚇到了，裡頭都是我在日本時就久仰大名的書法家、Letraset 公司和蒙納字體公司的知名設計師。當然還有其他像石碑雕刻師、招牌製作師等，凡是跟文字造型有相關的各業界人士都齊聚於此。不管是新手還是老手、年輕還是年長，大家都非常輕鬆、談笑自如，這種歡愉的氣氛是在日本無法想像的。在這種氣氛的渲染下，我也逐漸放開自我，開始到處邊問邊學，而且無論是多麼粗淺的問題，大家都會很認真地幫我解決疑惑。

由於我當時是住在倫敦的市中心，所以隨便一家很普通的圖書館，也會有十幾本關於字體排印設計的書。借來讀完一本後，再照著書末所寫的參考文獻去找另一本書，我就是用這種方式來獵尋書本閱讀的。在閱讀過的書籍中，有許多會對那些被譽為名作的活字字體進行分析。而用這些字體在書裡所排版出來的文章，不僅可以讓人感受到其易讀性，還有某種獨特的風格和穩重感。這是一般照著 ABC 整齊排列的活字樣本裡無法感受到的。或許是在這過程當中逐漸培養出了欣賞歐文內文字體的「眼光」吧，我變得能夠判斷出書籍排版對易讀性的影響、使用的字體是否恰當，甚至是內文字體的好壞。雖然因為我是邊讀邊查閱字典的關係，所以在閱讀速度上並不是很快，但我因此得以確實從一個歐文讀者的角度來思考字體設計了。

那年年底，我把倫敦的房子退租後返回了日本。這雖然也和當時自己的經濟狀況有關，但主要是因為我收到了鈴木勉先生的邀請，加入了開發字游工房 Hiragino 明體的行列。由於這個工作很有做的價值，即使每天加班到很晚，也不會覺得辛苦。但在那同時，我也有很多話

想跟在英國期間認識的高岡重藏先生聊，所以每個月都會有幾次在傍晚前把當日預定的工作行程早點完成，便騎著腳踏車到高岡先生的活版印刷所——嘉瑞工房去閒聊。那裡對我來說，是日本唯一可以讓我像在英國工藝家聚會般聊天的地方。在倫敦所吸收的東西，就在這樣往返嘉瑞工房的日子當中，慢慢獲得消化。嘉瑞工房是一家專營歐文活版的印刷所，在英式字體排印設計的實踐上是得到世界認可的。英國於 250 年前發行的活字排版手冊也有許多和高岡重藏先生所講的內容完全一致。雖然高岡先生說：「只有小學程度的我，英語能力根本不行。」但是在 1995 年一起到英國的印刷廠和博物館訪問時，卻能和博物館人員毫無障礙地溝通，完全不需要我在場幫忙翻譯。

另一方面，我又開始繼續參加寄席文字的課程，所寫的寄席文字也終於獲得右近師父所授與的獎狀，還和學員們一起製作了《池袋教室瓦版》（池袋寄席演藝情報誌），進行寄席文字相關的撰寫、取材、拓本等工作。即使有運筆不好的地方，師父的弟子們會很直接地指出來，但這樣反而更能激起我的好奇心。

有一次，在閱讀由奇肖爾德以及莫里斯所寫、關於字體排印設計的論文時，同時也讀著偶然從圖書館借的一本悠玄亭玉介的著作《持太鼓的玉介一代》（譯注），忽然間我有了新的領悟。我發現即使寫作所用的語言和內容徹底不同，但在本質上的思考方式卻是相通的，也意識到即使是身在日本的我，也可以從各個地方獲得關於字體排印設計的心得。這一點，在三遊亭圓生的落語《淀五郎》中即用了半個小時完整地闡述，橘流派的弟子們所教給我的，也和馬修‧卡特所說的完全一致。「什麼啊，原來本來就沒有分所謂的日本還是國外嘛！」如此一來，日本人能夠進行歐文字體的設計，其實也就不是什麼多不可思議的事情了。

譯注：日語裡的「持太鼓（たいこもち）」又稱為「幫間」，意指以在酒宴演出餘興節目為業的藝人。

一位從未出過國的日本人，在對寄席文字著迷後，突然間又彷徨於倫敦的街頭，以及後來在小型活版印刷所裡的閒聊，都成為了引領我走向字體設計總監的道路。而這過程並不是繞遠路，反而是條捷徑也說不定。

6-2　參加字體設計研討會吧

雖然書本裡的知識還是相當重要，我自己在倫敦求學的時候，一開始也是藉由很多字體排印設計相關的書，獲取到大量在日本無法得知的知識，不過真正「理解」字體排印設計，卻是在實際和人溝通交流之後才開始的。

要學習歐文字體設計和歐文字體排印設計，移居至國外待上個幾年當然是最好的方法，但如果自身條件不允許的話，至少可以參加在國外舉辦的字體研討會，現場感受歐美的氛圍，並和歐美這方面的專家們面對面討論。喜歡文字的人，基本上都是性格爽快的好人。

以字體設計為主題的例行大型研討會，以現在來說每年會有兩場：一個是 7 月下旬以北美大陸為中心所舉辦的「TypeCon」（注），另一個是 9 月中旬至下旬的國際研討會「ATypI」（注）。兩個都是連日舉辦的研討會，內容包含知名字體設計師、平面設計師的演講議程，也可能會同時舉辦石刻、活字排版的體驗工作營。TypeCon是一個像朋友聚會般氣氛輕鬆、無拘無束的研討會；而ATypI 則歷史較悠久，參加者和演講者也多，許多知名的字體設計師幾乎每屆都會出席。

在研討會現場，就算只是聽演講、做筆記，也大概可以感受到歐文字體排印設計的博大精深。也許討論主題的深度會讓你有些卻步也說不定。但只是這樣實在是太可惜了，而且要集中精神地連續聽好幾場演講也是挺累人的吧。不如稍微注意一下會場周圍，你會發現有不少知名設計師在現場，就趁這個時候提出自己的問題跟他們進行交流吧，特地遠道參加研討會的價值就在這裡啊。我起初也是像一般日本人一樣有些趨於保守，擔心會不會占用到那些知名設計師的寶貴時間而被認為不禮貌，因而只是握個手、交換名片就滿足了。但儘管開放心胸地去發問吧，或許你的問題也正是大家想要知道的也說不定。畢竟，不管是參加者還是演講者，參加這場研討會的目的，有一半就是為了互相交流。當你一個人待在旁邊躊躇不前的時候，那位知名設計師正忙著回答來自世界各地的其他學生和設計師的各種問題呢。你能否流暢地為自己的不禮貌表達歉意並不重要，重要的是即便

注：TypeCon 由 The Society of Typographic Aficionados（SOTA）和 Type Directors Club（TDC）所舉辦的研討會。始於 1998 年，2004 年於舊金山舉辦的研討會參加人數多達五百人以上。
http://www.typecon.com

Type Directors Club
1946 年創立，總部設於紐約。
http://www.tdc.org

The Society of Typographic Aficionados（SOTA）
1998 年創立。
http://typesociety.org

注：ATypI（Association Typographique Internationale）會員從四十個以上的國家聚集而來，自 1957 年起每年會定期舉辦研討會，2004 年於布拉格舉辦的研討會，參加者多達三百人以上。
http://www.atypi.org

英語不好也要直接表達出對於文字的好奇心，對方終究一定會感受到你的誠意的。

提問的訣竅在於「事前準備」。像是可以這麼問：「我已經找到了這些程度的資料，但之後該怎麼做就不太明白了，所以想向您請教。」另外也可以把自己的作品集帶去現場討論，畢竟愈多具體的東西就愈好說明。多問幾個人後，也許得到的回答和感想也會各有不同，但不管如何先行動再說。就趁現在趕緊存錢、安排假期，將想向國外知名設計師請教的問題列成清單吧。

這張照片是在 2004 年於舊金山舉辦的 TypeCon 現場，是在一個慢慢成為慣例的活動「十分鐘字體審查」進行的時候拍攝的。參加者會把自己的作品帶來，由約翰‧唐納（John Downer）、馬修‧卡特和我三個人進行評量並給予建議。圖中伸出手的人是約翰‧唐納，坐在他右邊的分別是接受評量的參加者、一頭白髮的馬修‧卡特，然後是我本人。

6-3　動手製作歐文字體吧

成為一名和字型廠商簽約的歐文字體設計師，一套字體少說也要製作兩百個字以上（參照 2-2「字型的內容」）。而光只是用 Adobe Illustrator 製作文字的形狀是不算完成一個字型的，還需要進行設定字寬等字型數據（font data）的製作。字體設計專用軟體 FontLab，以及可以稱為它的廉價版的 TypeTool 都能在下面的網頁下載試用版，試用過後覺得不錯的話，只要進一步購買就可以開始自己動手製作字型了。這兩套軟體的輪廓繪製操作方法幾乎都跟 Adobe Illustrator 相同，而在 Adobe Illustrator 裡做好的文字也可以直接轉貼過去。（網址：http://www.fontlab.com/）

除了字寬的設定以外，特定文字和文字之間的間距調整設定（字間微調）也需要設計師本人動手才行。而字型微調技術（hinting）和點陣字（bitmap）製作等字型工程技術，以及之後的販售和宣傳等設計以外的事情，就交給字體銷售公司去做就行了。

報名參加比賽也是一個不錯的方法，而且就算是未完成的字型，還是可以以印刷的方式製作樣本寄送給字體廠商。例如，蒙納字體公司即使沒有舉辦比賽，也會定期召開字體徵選會議。當然不只是蒙納字體公司，其他的字體廠商也都在任何時候受理投稿。

Fontshop International、ITC、Emigre 等公司也同樣接受投稿，所以根據設計的不同投稿給不同公司也是不錯的方法。大致上只要能在網頁上找到「submit」這個選項，就可以找到關於徵稿的說明。可以先印製一份大概能看出方向的樣本後郵寄過去，也建議能再用英文簡單附上以下幾點資料：

1. 設計師的姓名和聯絡方式。
2. 該字體的設計概念和用途（內文用、標題用、符號或插圖集等）。
 比如說，這套字體是原創的？還是既有字體的修改？如果是後者，請盡可能地補充原作字體的名稱和樣本等資訊。由於這些會成為判斷是否為抄襲

的依據，所以請一定要填寫正確。不過可以放心的是，並不會只因為參考了某作品而造成評價下降的情形發生。

3. 如果字體是為了和第三方有關的計畫而製作的話，必須要注明清楚各方的權利關係。

請製作一份能以視覺來呈現這套字體的意圖和魅力的樣本。雖然沒有固定格式，但是 A4 用紙應該是最保險的。Emigre 公司則有要求得將基本字符以 50 pt 到 100 pt 的尺寸列印出來，並要附上幾行 36 pt 到 48 pt 的文章排版列印稿。我認為這也是不錯的參考依據。只不過，需要注意的是，一般廠商是不會退還稿件的。

如果被順利採用了，接著就可以透過電子郵件或書信等方式開始跟廠商洽談合約。一般來說，設計師可以獲取 20% 左右的字型銷售額作為版稅的回饋，但這也會依據設計、字型家族的數量而有所變動。仔細閱讀合約（大多是以英文擬定）後簽字署名後寄回，這份合約就算正式成立了。通常設計師也會在日後收到字型的成品和目錄。接下來，就開始努力去宣傳展示自己的設計吧。

以前，能夠發表自製字型的廠商非常有限，現在則有許多的發表機會。而有些小型字體公司也會積極地發表原創的字型作品，或許選擇一家自己中意的字型廠商發表也是一件不錯的事情。由於若要在這裡一一列舉有公開徵稿的字型廠商是列舉不完的，所以只簡單列上蒙納字體公司的徵稿網址。

Monotype Linotype ITC
http://www.fonts.com/info/contact/sell-fonts

後記：為了讀者們的字體排印學

最近，關於字體排印學的書籍逐漸在日本多了起來。這和以前相比可說是一大進步，似乎日本的字體排印學也達到跟國外不分上下的水平。但另一方面，卻沒有一本是有詳細講解排版的基本規則和字間調整的書，這很不尋常。字體排印學如此迅速地發展，而最重要的根基卻沒有打穩的話，怎麼可能累積出成效呢？至今還沒有一本作品能夠解決大部分字體用戶的日常困惑。

就如第 6 章所講的，我也沒有接受過任何字體排印學相關的系統式教育。在製作字體的時候，也是從「這個符號如何使用」、「怎樣才能看起來較為理想」等地方開始著手調查。剛與歐美的知名字體設計師們相識時，也請教過他們很多關於字體設計的問題，而那些現在回想起來都會覺得有些羞愧的問題，他們在當初也都是不厭其煩地認真回答我。本書的內容即可說是我從對歐文字體開始產生興趣後，到英國留學，再到德國跟這些字體設計界的巨匠們共事的這 15 年間所學的集大成。

知道的東西也是需要經過有系統的整理才行，在和《設計的現場》的編輯宮後優子女士討論過後，我決定優先撰寫一些設計師在實際工作上會想知道的東西。另外，我也很在意解說的部分是否淺顯易懂而在用詞上做了許多次的修改。畢竟，對我來說「字體排印學」這門學問，不是為了學者，而是為了連「字體排印學」這一詞都沒聽說過的不分年齡的廣泛讀者而存在。在我研讀過的英文字體排印學書籍裡，除了一些專有名詞以外，其實用詞都很平易近人，讓我閱讀起來省力不少。所以我希望這本書也可以達到這種程度。

如果覺得這本書閱讀起來簡潔易懂的話，這要感謝版面設計的立野龍一先生的建議，用圖表補充我對文章沒有自信的部分，但也因此給他增添了許多排版上的麻煩。他很積極地對這本書的內容提供了很多建言，所以這本書的結構跟一開始的構想其實有著很大的不同。

當然，如今能夠成為字體設計師的我，想借此機會感謝那些一路幫助我打下良好基礎的貴人，其中有武藏野美

術大學時代的諸位老師，還有熱愛文字且對品質非常執著的寫研、字游工房、以及 TypeBank 的諸位。另外，還有其他幫我打下基礎而能讓我成為字體設計師的人，以及不惜犧牲自己時間而熱心回答我許多無聊問題的諸位，如果之中缺少任何一位都不會成就今天的我，只是礙於篇幅的關係只能提到少數幾位。我真的要非常感謝讓我意識到學習歐文字體不拿起筆來書寫是不行的《About Alphabets》一書的作者──字體設計師赫爾曼‧察普夫先生、在倫敦時帶我去工藝家聚會的莎莉‧鮑爾女士、教導我用平頭筆書寫羅馬體大寫字母的石碑雕刻家大衛‧霍爾蓋特先生、提供我從 15 世紀至今的活字字體資料的英國湖區舊書店主──貝瑞‧麥凱先生、教我寄席文字的留白之美和落語世界的已故橘右近師父，跟以橘右龍先生為首的橘流派門生們，以及讓我得以把在倫敦所學習到的知識完整消化的嘉瑞工房的高岡重藏先生和高岡昌生先生。接下來要講的，雖然和本書並無直接關係，但我還要特別感謝讓我養成動手製作樂趣的父親、一直默默操心且始終支持我做任何事的母親、支持且陪伴我一起生活在德國異鄉的妻子，以及那活力滿點、總是帶給我新奇發現的兩個兒子。

最後，感謝那些我未曾謀面卻在數百年前就已經幫我解答很多問題的活字字體設計師 Sweynheym 先生和 Pannartz 先生、Wilson 先生、Didot 先生等諸多的「老友們」。

小林章

參考文獻

下列以作者姓氏的字母，將關於歐文字體設計和字體排印設計的參考書籍依序排列。每本書籍都是本書參考依據的一部分。無特別注明的都是英文書籍。

• Phil Baines & Andrew Haslam, ***Type & Typography***.

London, Laurence King 2002.

這本書從什麼是「Typography」開始講起，內容涵蓋了字體的所有範疇。關於排版規則的部分雖在整本書的內容當中比例占得較少，但重要的部分還是寫得很完整。除了傳統的排版規則外，這本書也嘗試用了現代的方式進行解釋，因此在本書 2-6「避免出糗的排版規範」一節裡參考了這本書。

• Robert Bringhurt, ***The Elements of Typographic Style***.

Point Roberts, Washington, Hartley & Marks, 2nd edition 1997.

這本書對字體排印設計進行了透徹的解說。對字體設計的分析、各國語言的重音符號等也都有詳細的著墨，適合想深入閱讀、了解更多的人。本書 2-2「字型的內容」一節，便參考了這本書。

• Sebastian Carter, ***Twentieth Century Type Designers***.

London, Trefoil 1987.

這本書追溯了在 20 世紀帶給字體設計界重大影響的 Goudy 和 Morison 等幾位著名字體設計師的足跡。光是看其中豐富的插圖，就對字體的學習相當有幫助，且能夠將這些具有代表性的字體設計師的名字、長相以及字體在腦中建立連結。本書第 1 章中關於 Goudy 的部分即參考了這本書。推薦給字體設計的初學者們。

• Edward M. Catich, ***The Origin of the Serif***.

Davenport, Iowa, St. Ambrose University 1991.

如書名所示，這本書闡述了襯線的起源。對於至今關於襯線由來的各種假說進行了諸多考證，像是研究襯線是否是從過去以平頭筆來製作底稿所留下的殘跡等整個過程宛如推理小說般巧妙鮮明。本書 1-2「無法單靠尺規定義的羅馬字」一節裡即參考了本書。

• Geoffrey Dowding, ***Finer Points in the Spacing and Arrangement of Type***.

London, Wace & Company 1966.

這本書對文字間距進行了徹底的分析和解說。其中活版印刷的版本，每一頁都可以作為歐文排版的範本。在 20 世紀的書籍裡，我從沒看過其他書像這樣注重排版。本書第四章中關於字距調整的解說部分，就參考了這本書。雖然 Hartley & Marks 於 1995 年時出了修訂版，但用數位字體排版的品質遠遠地不如舊版。若是要解釋為何數位版本會不及活字版本，也許是因為缺少了工匠手藝的氣息吧！

• Ron Eason & Sarah Rookledge, ***Rookledge's International Handbook of Type Designers: a Bibilographical Directory***. London, Sarema Press, 1991.

這本書是本涵蓋了從金屬活字到數位字體時代的歐文字體設計師的名鑑。我用了這本書來查證設計師們的生卒年等資訊。字體設計師名字的後面附有字體名稱、發表年分以及設計師本人的簡歷，只是字體的圖版實在是不多。此書是和該出版社之後出版的《International Type-finder》配套使用為前提，以檢索為目的所編纂的。

• ***Hart's Rules for Compositors and Readers at the University Press***.

Oxford, Oxford University Press, 39th edition 1983.

這本是由過去以「牛津規則」而聞名的「英國牛津大學出版社」所出版的排版規範書籍，內容簡明扼要。新的牛津排版規範則要參考較近出版的《The Oxford Guide to Style》。

• Steve Heller & Seymour Chwast, ***Graphic Style: From Victorian to Post-Modern***.

New York, Harry N. Abrams Inc. 1988.

這本書以豐富的圖片對近代的平面設計潮流進行了講解。本書 3-1「從時代來選用字體」一節的後半部分即參考了此書。

• Graily Hewitt, **_Lettering for Students and Carftsmen_**.

 London, Seeley, Service & Co. Ltd. 1930

 這是一本西洋書法的入門書，對於每個字母的書寫筆法都有著詳細的解說。作者是英國著名的家。但這本
 書現在恐怕已難以入手。

• Donald Jackson, **_The Story of Writing_**.

 London, Studio Vista 1981.

 這本書的作者是現代最著名的西洋書法家之一。此書從文字筆法和書寫文具等，按照時代的不同分析字母
 形狀的演變。本書 1-2「無法單靠尺規定義的羅馬字」、和 3-1「從時代來選用字體」一節的前半部分都參
 考了此書。

• Edward Johnston, **_Writing & Illuminating, & Lettering_**.

 London, Sir Issac Pitman & Sons, 20th impression 1944.

 這本書可說是字體愛好者的聖經。作者除了是英國著名西洋書法家之外，同時也是設計出倫敦地鐵字體的
 設計師。雖然此書對於西洋書法大致上有著通盤的講解，對於金箔裝飾也有詳細說明，但相對地對於歷史
 上的字體分析即著墨不多，就這部分內容來說，我認為於先前以及接下來會介紹到的 Donald Jackson 和
 Stan Knight 的著作會比較好。

• Georg Kandler, **_Alphabete: Errinungen an den Bleisatz_**.

 Kornwestheim, Minner-Verlag 1995.

 這是一本以德文撰寫的書籍，我當初就是透過這本書來理解德國的字體設計。作者除了是名一流的活字排
 版師，同時也是我的朋友，可惜已於 2004 年時以九十歲的高齡過世了。他是個可以用「活字的活字典」
 來形容的人。這本書徹底地分析了德國各家廠商的活字，而這本書的第二卷在這之後也由同一家出版社進
 行了出版。

• Stan Knight, **_Historical Scripts: A Handbook for Calligraphers_**.

 New York, Taplinger 1984.

 這本書分析了至文藝復興時期為止的知名書寫體。其中，它刻意將刊於書中的圖片放大非常多，而易於看
 清文字的筆畫順序，此點相當特別。本書 1-2「無法單靠尺規定義的羅馬字」一節裡，關於小寫字母的形
 成等部分便是參考了此書。

• Jeremy Marshall and Fred MacDonald (Ed), **_Questions of English_**.

 Oxford, Oxford University Press 1995.

 這本書跟字體設計並無直接關係，而是一本關於英語語言的書。本書 2-2「字型的內容」一節裡，在解說
 英鎊符號和雙母音時即參考了此書。其他還有很多像「長 s」等，字體設計師讀之後會很有幫助的內容。
 我曾經看過此書的日譯版本《英語の？》，但總覺得講解的條目還是比英文原版少。

• Ruali McLean, **_The Thames and Hudson Manual of Typography_**.

 London, Thames and Hudson 1980.

 這是我當初在倫敦學習時，於當地圖書館最早閱讀的其中一本書，而這本書更被稱為「字體排印設計的聖
 經」。字體排印設計指的是什麼？讀完此書便能大致理解。在此推薦給字體排印設計的初學者們。

• Ruali McLean (Ed), **_Typographers on Type_**.

 London, Lund Humphries 1995.

 這本書彙集了多位字體排印設計師的論文。

• Gerrit Noordzij, **_Letterletter_**.

 Point Roberts, Washington, Hartley & Marks 2000.

 此書作者 Noordzij 於荷蘭皇家藝術學院擔任教職多年，在教導學生要以使用平頭筆等方式踏穩基礎的同
 時，卻也不被既有制式概念束縛，授課方式相當靈活而廣為人知，並培養出了眾多優秀的字體設計師。著
 名字體評論家 Daniel Berkeley Updike 在其著作《Printing Types》(下面會介紹此書)裡，給予 Bodoni 活
 字「完美」的評價；但 Noordzij 卻是持反對的態度認為那是「完全不得要領」、「是 Bodoni 刻意留下的不
 完美」。而我也完全贊同 Noordzij 的說法。

• Christopher Perfect & Gordon Rookledge, **Rookledge's International Type-finder: the Essential Handbook of Typeface Recognition and Selection.**

 London, Sarema Press, 2nd edition, 1990.

 這本書有助於從文字形狀的特徵來檢索字體。此書與同一家出版社所出版的《International Handbook of Type Designers》(先前已有提到過)成套,都是以檢索為主要目的編纂的。當然,此書是以 1990 年之前的活字、照相排版、轉印貼字時代的字體為主,因此自然並未提到之後才出現的數位字體。

• R. M. Ritter, **The Oxford Guide to Style**.

 Oxford University Press 2002.

 這是「牛津規則」的現代版,不僅實例的部分有所增加,解說也更為詳細。這本書對於各國語言裡的特殊重音和符號等有著深入的詳述,因此不如過去版本簡明扼要。此書推薦給編輯和作家寫手等想講究細節的人,對於理解排版規則來說,是很值得參考的一本書。只不過,此書在頁面的排版和使用 Arial 字體的項目標題等設計上讓整體失去了緊湊感,使得整本書的價值大打折扣。

• Oliver Simon, **Introduction to Typography**.

 Faber & Faber, 5th impression 1953 (revised).

 這本書運用很多例子解說如何區別及應用金屬活字字體。作者是一位著名的字體排印設計師,在表達上非常深入淺出,對我剛開始學習字體排印設計時幫助很多。本書 4-4「活用字體的方法」一節裡即參考了此書。而此書的排版也相當精美,4-1「更進階的使用方法」一節裡第 93 頁首行縮排的照片就是這本書,推薦給字體排印設計的初學者們。

• Fred Smeijers, **Counterpunch: Making Type in the Sixteenth Century, Designing Typeface Now**.

 London, Hyphen Press 1996.

 作者是一位荷蘭的字體設計師,從自刻「陽文金屬活字字胚(凸型)」開始設計生涯。書名裡所寫的 counterpunch 一詞解釋起來可能有點複雜,簡單來說就是為了製作陽文字胚裡字腔部分的陽文字胚,也就是說這是一本講解文字內部空間的書,在書裡詳細說明了字體設計當中難以察覺的地方——字間調整。本書第 4 章裡關於字間調整部分的解說,便參考了這本書。推薦給字體設計的初學者們。

• Erik Spiekermann & E. M. Ginger, **Stop Stealing Sheep & Find Out How Type Works**.

 Adobe Press 1993.

 作者之一的埃里克・施皮克曼在資訊設計領域(information design)裡也非常有名。在這本書裡,他運用淺顯易懂的圖像來說明字體本身所具有的氛圍,非常適合字體排印設計的初學者們閱讀。內容乍看之下似乎很簡單,但其實有相當的深度。本書 4-1「更進階的使用方法」一節裡就參考了此書。

• Walter Tracy, **Letters of Credit**.

 London, Gordon Fraser 1986.

 若要選一本關於數位時代以前西洋字體設計的書,我會毫不猶豫地選擇這本。這本書裡,除了對活字鑄造排版機和照相排版機在構造上的限制有不少著墨外,也對文字的間距調整部分以淺顯易懂的方式做了充分的說明。本書第 4 章裡關於字間調整的部分,就是參考了此書,也推薦給字體設計的初學者們。不久之前,此書一度難以入手,所幸現在已有再版的平裝本。作者 Walter Tracy 先生曾是英國萊諾字體公司的字體總監,因此可以說是我的前輩。我到現在也還在使用他曾在工作中使用過的活字樣本手冊等資料。

• Jan Tschichold, **The Form of the Book: Essays on the Morality of Good Design**.

 London, Lund Humphries 1991.

 這本關於字體排印設計的文集,是由 20 世紀著名字體排版設計師之一的楊・奇肖爾德所撰寫。此書從連接號、引用符號的使用方法,到書籍所應該選用的紙張顏色、封面等都有詳細而嚴謹的論述。

• Jan Tschichold, **Meisterbuch der Schrift**.

 Ravensburg, Otto Maier 1952.(德文版初版)

• Jan Tschichold, **Treasury of Alphabets and Lettering**.

 London, Lund Humphries 1995.(英語版)

 這是一本奇肖爾德所寫,可作為美術字參考用途的書,整本書幾乎都是大版面的圖文說明。從圖拉真碑文的大寫字母開始,歷經中世紀的手抄本和之後的文藝復興時期的西洋書法,然後再到 20 世紀的活字字體

為止，奇肖爾德從中精選了最高品質的各式字體，所以這本書即使是隨意翻閱也能培養對於文字和字體的鑑賞力。由於此書是針對用於標題的美術字的參考書，所以不會介紹用於書籍排版的小尺寸活字，也因此在一開頭講解文字的間距部分都是針對標題。雖然英文平裝版較容易入手，但比起德文版的內容卻少了eszett（雙 s）的符號以及母音變音符號（Umlaut）的部分，不過這也是為了要符合英語圈的需求才不得已刪減的。在楊‧奇肖爾德關於書籍的字體排印設計著作當中，我較為推薦先前所介紹的《The Form of the Book》。

• Daniel Berkeley Updike, **_Printing Types: Their History, Form, and Use_**. (Volume I and II)
　　Massachusetts, Harvard University Press, 3rd edition 1962.
　　　　這本書分成上下兩冊介紹活字字體的變遷。不僅圖片豐富，也有系統地按照國家來區分整理。若想大略掌握各個國家的活字字體潮流的話，這本書值得參考。

• Hugh Williamson, **_Methods of Book Design: The Practice of an Industrial Craft_**.
　　New Heaven and London, Oxford University Press 1956.
　　　　這本書對於完成一本書籍所需要的整個流程，包含書籍裝訂的內容在內都有詳細的著墨。此書還精選了各種適合書籍排版的活字字體來作為文章排版的範例等，有很大篇幅可以用來比較各種內文字體的不同，讓我愛不釋手。只不過，那些活字已和數位化後的樣子相差很多了。

國家圖書館出版品預行編目│Cataloging in Publication│資料

歐文字體‧1：基礎知識與活用方法／小林章作；葉忠宜譯 ‧──一版 ‧──臺北市：臉譜出版：家庭傳媒城邦分公司發行，2015.03　面；　公分 ‧──（藝術叢書；FI2013）
ISBN 978-986-235-429-2（平裝）

1. 平面設計　2. 字體

962　　　　　　　　　　　　　　　　　　　　　　　104002115

藝術叢書　FI2013　© 2005 Akira Kobayashi

歐文字體　1　基礎知識與活用方法

欧文書体：その背景と使い方

作者：小林章
選書‧譯者：葉忠宜
責任編輯：謝至平
美術設計：王志弘（wangzhihong.com）
行銷企劃：陳彩玉、陳玫潾、蔡宛玲
編輯總監：劉麗真
總經理：陳逸瑛
發行人：凃玉雲
出版：臉譜出版

發行　英屬蓋曼群島商家庭傳媒股份有限公司城邦分公司
　　　　台北市中山區民生東路 141 號 11 樓
　　　　讀者服務專線：02-2500-7718；2500-7719
　　　　二十四小時傳真服務：02-2500-1990；2500-1991
　　　　服務時間：週一至週五
　　　　上午 09:30-12:00；下午 13:30-17:00
　　　　劃撥帳號：1986-3813　戶名：書虫股份有限公司
　　　　讀者服務信箱：service@readingclub.com.tw
　　　　城邦網址：http://www.cite.com.tw

香港發行所　城邦（香港）出版集團有限公司
　　　　香港灣仔駱克道 193 號東超商業中心 1 樓
　　　　電話：852-2508-6231；2508-6217
　　　　傳真：852-2578-9337
　　　　電子信箱：hkcite@biznetvigator.com

新馬發行所　城邦（新、馬）出版集團
　　　　Cite（M）Sdn. Bhd.（458372U）
　　　　41, Jalan Radin Anum, Bandar Baru Sri Petaling,
　　　　57000 Kuala Lumpur, Malaysia.
　　　　電話：603-9057-8822　傳真：603-9057-6622
　　　　電子信箱：services@cite.com.my

一版一刷　2015 年 3 月
一版七刷　2020 年 4 月
售價：550 元　ISBN 978-986-235-429-2